最美
书 海报

2022

长三角书业海报评选

获奖作品集

THE

BEAUTY

OF

BOOK

POSTERS

上海教育出版社

目录　　　Contents

记录时代　审美生活　引领阅读

张克文（安徽新华传媒股份有限公司总经理）

长三角最美书海报评选已经第四届了。

我认为，在各种活动喧嚣沸腾的情况下，进行这样一种安静的、文雅的与书连接的海报评选活动，实在是彰显着一种定力和恒心：我们用"书海报"这种特殊的形式记录时代，审美生活，引领阅读。因此，长三角最美书海报的评选会越来越显示出其独特的价值。

海报的字面意思是"向四面八方传递报告信息"，书海报自然就是向公众传递书的信息，从而起到宣传广告效果的一种传播形式。

那么，书海报独特的价值究竟在哪里？

书海报的价值，当然与书的时代性紧密相联。2022年疫情肆虐，一等奖获奖作品东方出版中心的海报《抗疫（一）》中抗原测试剂的艺术符号元素，优秀奖获奖作品上海新华传媒连锁有限公司的海报《上海加油，致敬逆行英雄》中的大白背影，都镌刻了中国全民抗疫的波澜壮阔的时代印记；上海酉丰文化传媒有限公司选送的获得一等奖的海报《盛世华彩》，从一个侧面真实记录了党的二十大这次伟大的历史性会议。

书海报的价值，当然与书的传播性紧密相联。书海报的传播场景有新书分享会、新书发布会、诵读会、图书沙龙、新书周、阅读季、书展、文创节、藏书票展、图书联展等多种形式的图书活动。长三角书海报，真实记录了过去一年长三角出版发行界共同努力的活动轨迹。在书店、出版社、图书馆、咖啡馆、博物馆，到处都是与书结缘的作者、学者、读者、出版者，他们围绕图书，围绕文化，围绕阅读，在书香、咖香中，谈古论今，纵横中外，为书香中国、全民阅读打造了一个个生动的示范场景。书海报，在把书和人互动的鲜活场景链接到同一个平面中发挥了独特的传播价值。

书海报的价值，当然与书的思想性、艺术性等价值紧密相联。书海报呈现的主体就是书和书的一切，呈现书，最重要的就是用美的方式去表现书的思想性和艺术性。在2022年长三角最美书海报中，设计者用色彩、图案和文字的艺术交响，让我们见证了诺贝尔文学奖获得者古尔纳、石黑一雄以及余华、梁晓声、王旭烽、艾伟、沈石溪、张爱玲、海子等一批名家作品分享会传递的思想，接收了《人世间》《望江南》《镜中》《向北方》《长安的荔枝》《安妮特》《桐城文派史》《海豚之歌》等一批精品佳作传递的价值。

书海报的价值，当然与海报本身的艺术表现力紧密相联。海报本身就是一种独特的艺术传播方式，设计者用点、线、面、色彩、字体、版式进行各种形式的组合、对比、反复、特异、置换、平衡，表达对书和书的一切的艺术理解和内容把握。这里特别要注意的一点是，一张出色的书海报不仅仅是一张艺术性突出的海报，其对书的气质和理念的精准把握同样重要，要成为一张"有灵魂"的书海报。

书海报的价值，当然也要与书、书店、书展、出版社的广告、品牌等商业价值紧密相联。这次评选中印象较深的图书有获一等奖的《无处诉说的生活》和获优秀奖的《戴珍珠耳环的少女》等，可以说，好的书海报也推动了书的分享和售卖；好的书店除了新华书店外，民营的钟书阁、晓风书店、先锋书店也让人印象深刻，它们设计的书海报很好地传达了书店的经营理念和品位；书展给人印象最深的是上海咖啡文化周，书香、咖香与上海城市气质完美结合在一起，成为最具海派气息的图书活动；出版社就比较多了：上海教育出版社、上海文艺出版社、上海译文出版社，江苏凤凰文艺出版社、译林出版社，浙江少年儿童出版社、浙江文艺出版社、浙江教育出版社，安徽科学技术出版社、安徽教育出版社等一批名社通过书海报彰显了其品牌价值。

长三角书海报评选活动，从宏观视角看，助力全民阅读活动，落实长三角文化一体化国家战略，很有意义；从具体层面看，汪耀华副会长和一批志同道合者以书海报这种特定的载体，打造长三角阅读文化名片，对长三角出版发行业的发展有很好的推动作用。这种意义和价值，随着一次次、一届届活动的叠加，会越来越有历史厚重感。

2023 年 6 月 18 日于合肥

2022

长三角书业海报评选

获奖作品

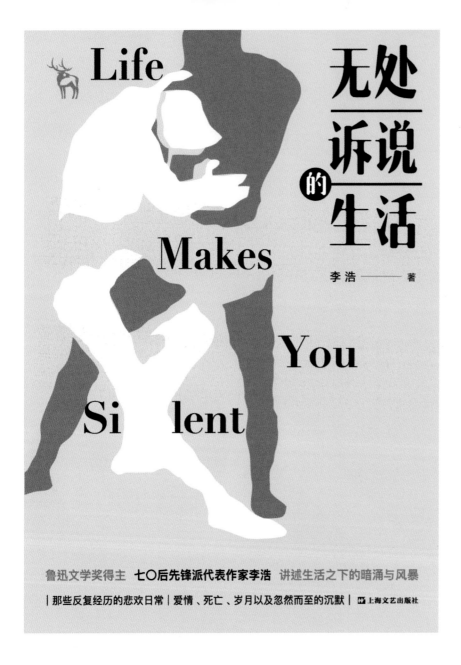

无处诉说的生活

李浩——著

Life Makes You Silent

鲁迅文学奖得主　七〇后先锋派代表作家李浩　讲述生活之下的暗涌与风暴

| 那些反复经历的悲欢日常 | 爱情、死亡、岁月以及忽然而至的沉默

上海文艺出版社

设计心语

"死的艰难"和"生的艰辛"对抗、颠覆、拆解，谁也无法逃离被围困的命运。

一等奖

海报名称　《无处诉说的生活》

选送单位　上海文艺出版社

设 计 者　钱祯

发布时间　2022 年 3 月

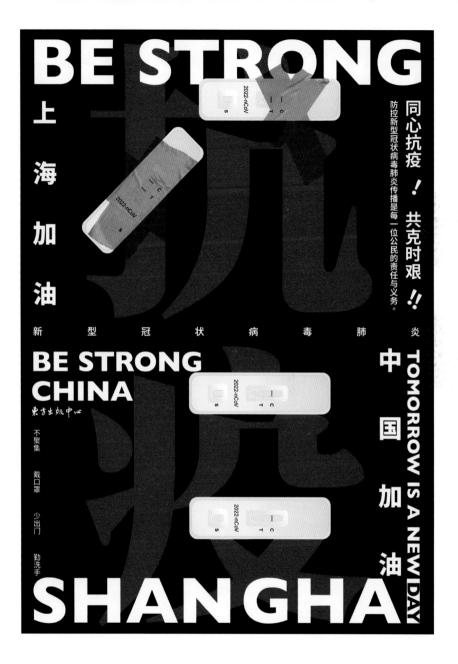

一等奖

海报名称 抗疫（一）

选送单位 东方出版中心

设 计 者 钟颖

发布时间 2022 年 4 月

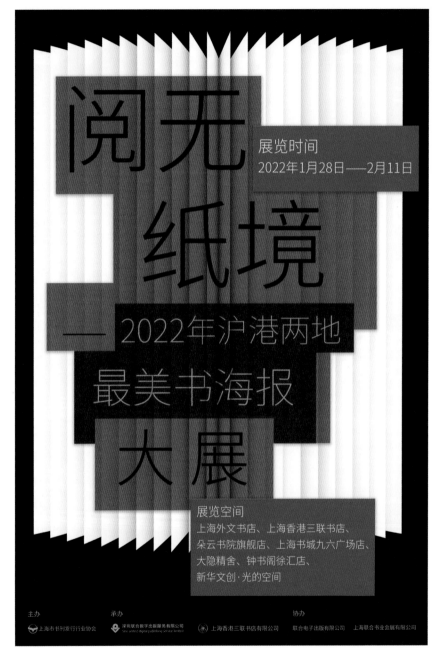

一等奖

海报名称 阅无纸境
　　　　——2022 沪港两地最美书
　　　　海报大展

选送单位 上海香港三联书店有限公司

设 计 者 刘艺璇

发布时间 2022 年 1 月

最美

4　　　书 海报

设计心语

海报中有烟花、有日月，配以绚烂的色彩，意喻庆祝党的二十大胜利召开，与日月同辉，为盛世喝彩。

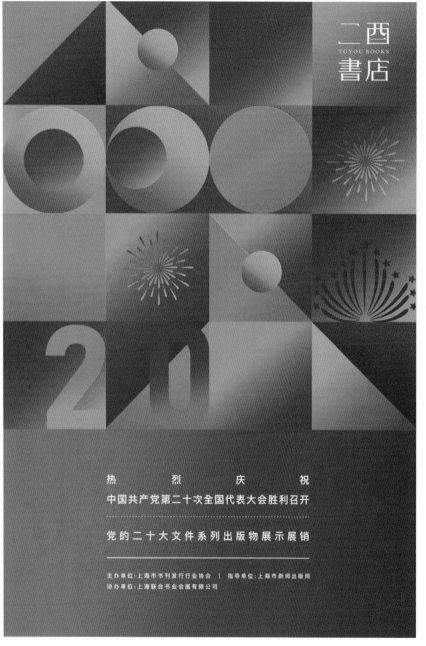

一等奖

海报名称 盛世华彩

选送单位 上海酉丰文化传媒有限公司

设 计 者 钱涛

发布时间 2022 年 10 月

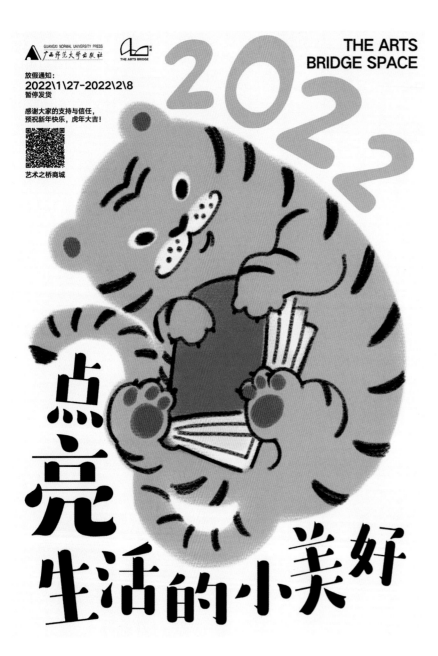

设计心语

可爱的小老虎祝愿大家新的一年也要读好书。

一等奖

海报名称 2022 点亮生活的小美好

选送单位 广西师范大学出版社（上海）有限公司

设 计 者 侠舒玉晗

发布时间 2022 年 1 月

设计心语

旋转、变形、缠绕，组成了一首歌颂
安妮特的长诗。

一等奖

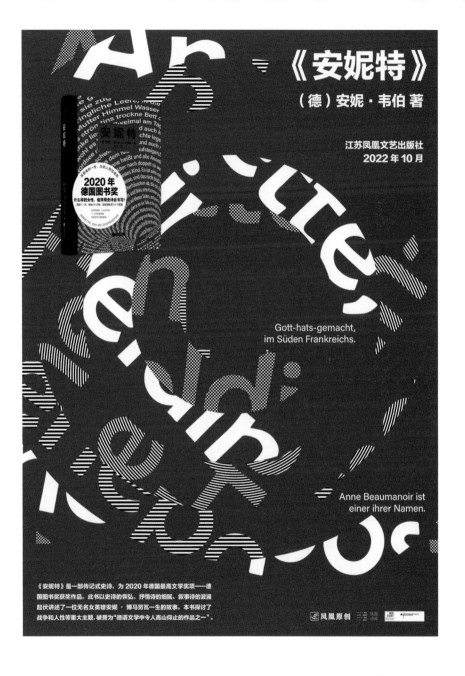

海报名称　　《安妮特》

选送单位　　江苏凤凰文艺出版社

设 计 者　　徐芳芳

发布时间　　2022 年 10 月

设计心语

雨水一滴滴落下，正如诗人娓娓道来。

《雨在他们的讲述中》
格风新书分享会

主嘉宾	对谈嘉宾
格风	胡弦 黄梵 刘立杆
	何同彬 李黎

表演嘉宾	主持人
徐燕冰	育邦

媒体支持
我苏网

8-21（周日）
PM 15:30-17:30

可一书店·仙林艺术中心
南京市栖霞区仙林大学城杉湖东路 9 号

主办
《雨花》杂志社
江苏凤凰文艺出版社

承办
十八号文学社
建行生活
可一书店

而我们的心灵，更需要一场形而上的雨。

正处于地表最高温度，急需一场雨来降温。

一等奖

海报名称	《雨在他们的讲述中》格风 新书分享会
选送单位	江苏凤凰文艺出版社
设 计 者	徐芳芳
发布时间	2022 年 8 月

最美
书 海报

设计心语

历史是一束束光,我们被吸引着走进时间的光影中——在那里,飞舞的书就像蝴蝶,它们是向导,传递着趣味和人们的记忆。

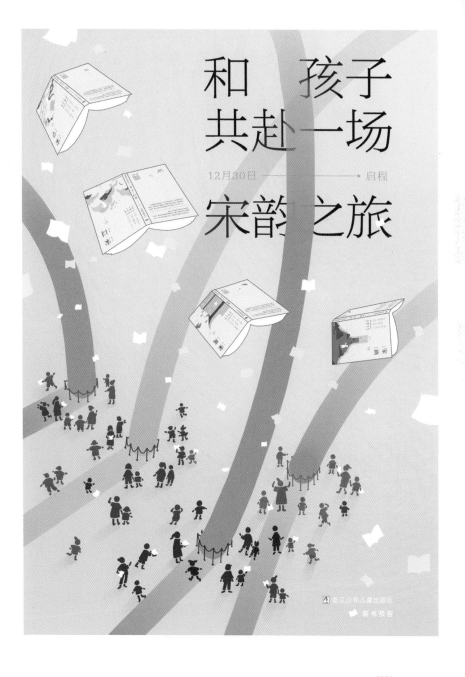

一等奖

海报名称 像抓蝴蝶一样抓住一本书

选送单位 浙江少年儿童出版社

设 计 者 陈月儿

发布时间 2022 年 12 月

百万畅销书作家李尚龙

携手新锐作家联手打造的小说集

十个关于

"失去和重生"的故事。

十个关于

原生家庭或自我和解的故事。

每一个都独一无二，真实存在，

且充满力量。

硝烟来自真实，烟花来自想象

而朝霞，来自未来

在这里，每个人都带着故事来

每个人都带着故事走，好奇心是想象的

李尚龙

百万畅销书作家

"飞驰成长" 创始人

青年导演

编剧

作家、编剧

宋万金

作家、编剧

宋小君

作家

何常在

演员

蓝盈莹

盛情推荐

新书线上发布会

2022.12.12（周一）18:00

设计心语

硝烟来自真实，烟花来自想象，而朝霞，
来自未来。

一等奖

海报名称 《初生》

选送单位 浙江人民出版社

设 计 者 王芸

发布时间 2022 年 12 月

阅读，是向上的力量。

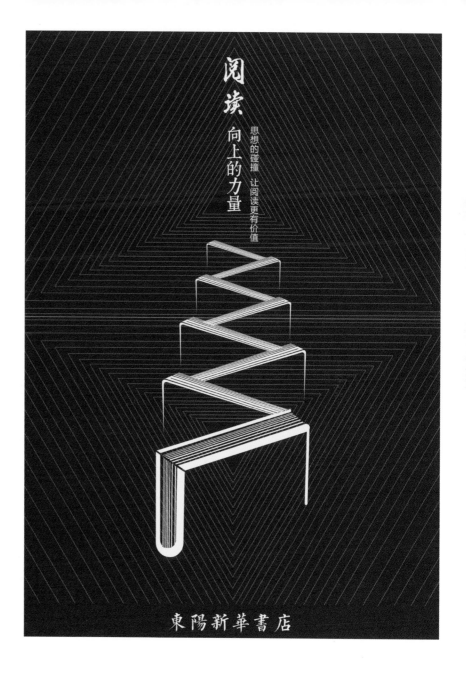

一等奖

海报名称　阅读

选送单位　浙江东阳市新华书店有限公司

设 计 者　徐可

发布时间　2022 年 12 月

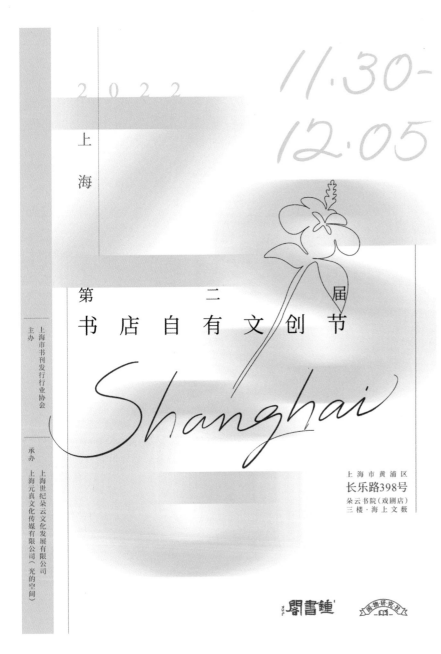

2022

上海

第 二 届

书 店 自 有 文 创 节

11.30 -
12.05

Shanghai

上 海 市 黄 浦 区
长乐路398号
朵云书院（戏剧店）
三 楼 · 海 上 文 薮

上海市书刊发行行业协会
主办

承办
上海元真文化传媒有限公司（光的空间）

设计心语

愿"自有文创节"逐步发展成为上海的
名片，以书脊为骨架，融入时尚浪漫的
手写元素，带来轻盈放松的体验感。

二等奖

海报名称　2022 上海 · 第二届书店自有
　　　　　文创节

选送单位　上海钟书实业有限公司

设 计 者　邱琳

发布时间　2022 年 11 月

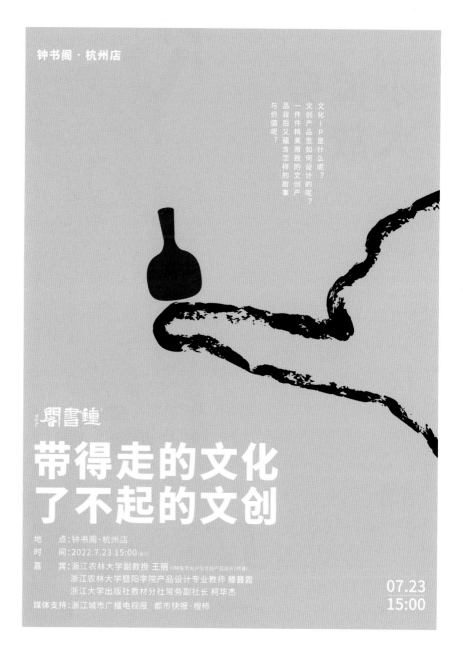

二等奖

海报名称　带得走的文化，

　　　　　了不起的文创

选送单位　上海钟书实业有限公司

设 计 者　王富浩

发布时间　2022 年 7 月

设计心语

偏旁部首的生命活力。

小偏旁
大故事

汉 字 里 的 国 学 智 慧

活动时间
11.20 - 15:00

活动地点
钟书阁·杭州店
杭州市滨江区江南大道228号星光国际广场4幢F2

主题分享人
洪鑫亮
· 中华甲骨文艺术协会杭分会长
· 杭州余杭区五常书院执行院长
· 杭州文蒲大讲堂主讲人
· 小鹿华文、字慧山房创始人
· 浙江省儒学学会会员

活动简介
汉字是最古老而最具有生命力的文字，它是人类
文明史上的一朵奇葩，它是世界上最美丽的、最
有故事，最富有开拓精神的文字，不仅是一种独
特的文化符号，还是一种形象生动且有社会文化
背景、生活智慧的文化元素。
汉字的笔画之间蕴含了中华文化的精髓、华夏祖
先的智慧。天机大道都化于文字之间，正所谓"
文以载道"，"观乎人文，化成天下"。这也是我
们汉字文化的自信所在，自豪所在！

扫码关注钟书阁

二等奖

海报名称	小偏旁　大故事
选送单位	上海钟书实业有限公司
设 计 者	王富浩
发布时间	2022 年 11 月

父爱如山，求知的路上，父亲伴随着
我们前进。

二等奖

海报名称	父爱随行
	——书山里有你伴我前进
选送单位	读者（上海）文化创意有限
	公司
设 计 者	张越
发布时间	2022 年 6 月

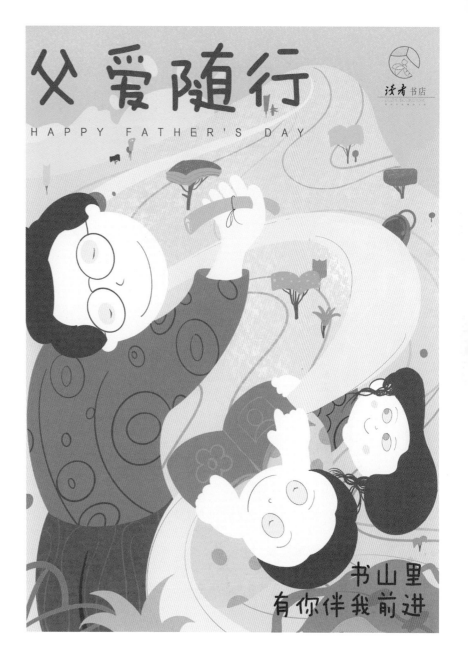

设计心语

以书为门，以翻开书页的创意比喻打开大门，门内（书中）是一抹红色，象征着迎接党的二十大召开。

二等奖

海报名称　喜迎二十大，翻开新篇章
选送单位　上海酉豊文化传媒有限公司
设 计 者　钱涛
发布时间　2022 年 9 月

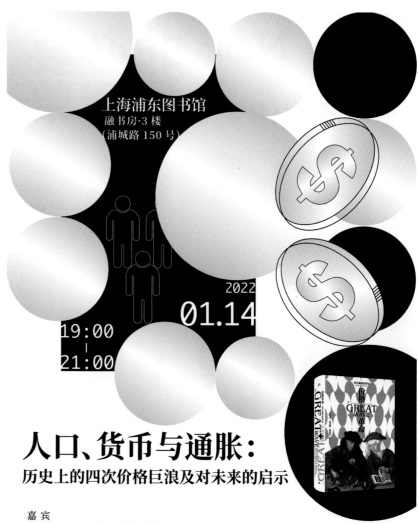

上海浦东图书馆
融书房·3楼
（浦城路 150 号）

2022
01.14

19:00
|
21:00

人口、货币与通胀：
历史上的四次价格巨浪及对未来的启示

嘉 宾

陈达飞　复旦大学经济学博士
现为东方证券财富研究中心总经理、博士后工作站主管

主办：浦东新区区委宣传部（文体旅游局）
特别合作伙伴：上海市作家协会　SMG　上海世纪出版集团
承办：北京世纪文景文化传播有限责任公司　上海浦东图书馆　东方财经·浦东频道

陆家嘴读书会　LUJIAZUI BOOKCLUB　一页 folio

二等奖

海报名称　人口、货币与通胀
选送单位　上海人民出版社·世纪文景
设 计 者　施雅文
发布时间　2022 年 1 月

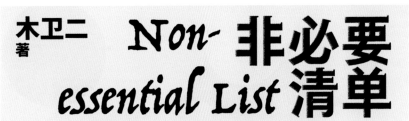

木卫二 著

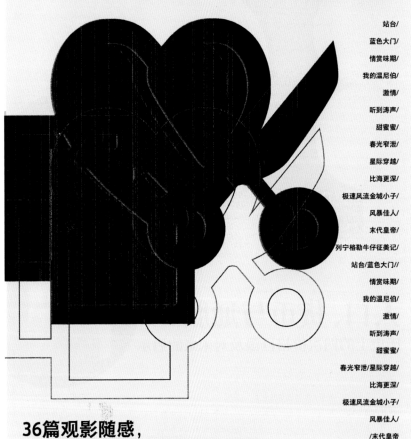

36篇观影随感，
一份与仪式感有关的人生清单。

站台/
蓝色大门/
情赏味期/
我的温尼伯/
激情/
听到涛声/
甜蜜蜜/
春光窄泄/
星际穿越/
比海更深/
极速风流金城小子/
风暴佳人/
末代皇帝/
列宁格勒牛仔征美记/
站台/蓝色大门/
情赏味期/
我的温尼伯/
激情/
听到涛声/
甜蜜蜜/
春光窄泄/星际穿越/
比海更深/
极速风流金城小子/
风暴佳人/
/末代皇帝
/列宁格勒牛仔征美记

设计心语

一份与仪式感有关的人生清单。

二等奖

海报名称　《非必要清单》宣传海报（一）

选送单位　东方出版中心

设 计 者　钟颖

发布时间　2022 年 9 月

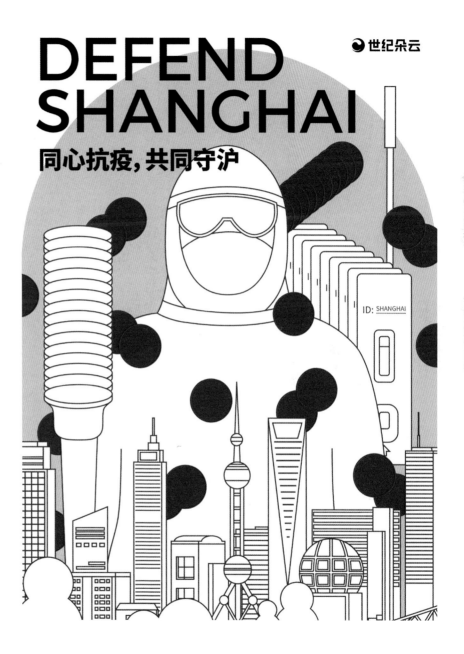

二等奖

海报名称　同心抗疫，共同守"沪"

选送单位　上海世纪朵云文化发展有限公司

设 计 者　黄玉洁

发布时间　2022 年 4 月

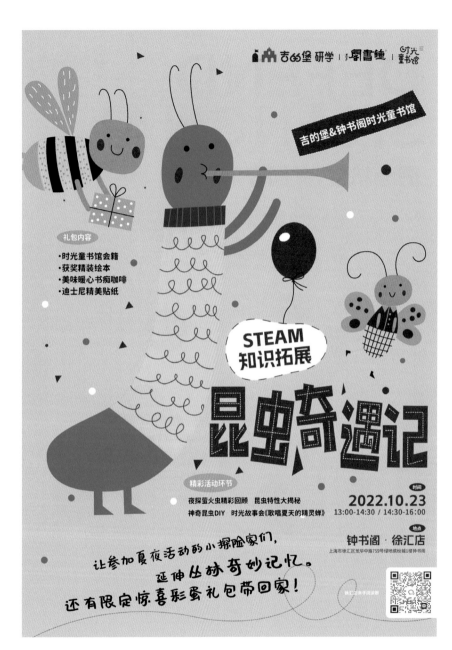

设计心语

小心，声音轻点，昆虫正演奏呢。

二等奖

海报名称 昆虫奇遇记

选送单位 上海钟书实业有限公司

设 计 者 王富浩

发布时间 2022 年 10 月

书和直播，传统和现代的碰撞。

二等奖

海报名称 设计师小姐姐和文艺范大姐姐
的艺术书单

选送单位 广西师范大学出版社（上海）
有限公司

设 计 者 侠舒玉晗

发布时间 2022 年 1 月

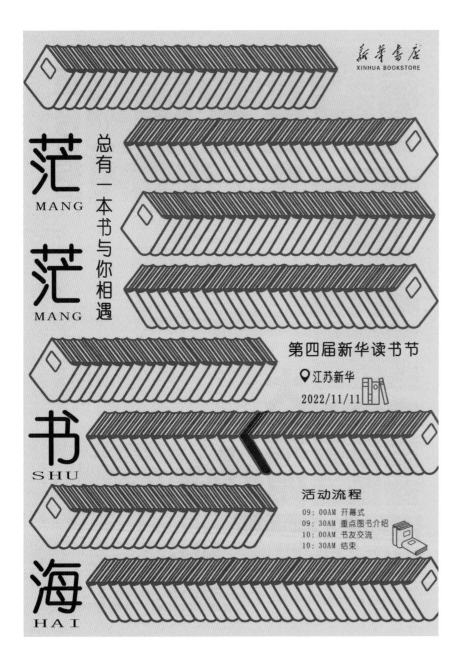

设计心语

行走在茫茫书海中，前路漫漫，总有一
本书在时光里等待着与你相遇，指引着
你砥砺前行。

二等奖

海报名称　茫茫书海

选送单位　江苏凤凰新华书店集团有限
　　　　　公司东海分公司

设 计 者　徐鑫

发布时间　2022 年 11 月

设计心语

任何创作都是从第一张白纸开始的，如何将一本书的妙处精准表达，书评人定是咬破笔头，深思熟虑，而写书评也是将书读薄亦读厚的过程。因而采取书页、书本的意象来整体呈现。

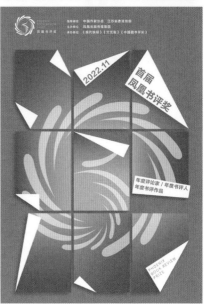

二等奖

海报名称　首届凤凰书评奖

选送单位　江苏凤凰新华书店集团有限
公司凤凰书城分公司

设 计 者　薛顾璨

发布时间　2022 年 11 月

设计心语

正反两面都"有点东西",正反双面呼应出版行业的"正反面"。出血线和角线设计,彰显出版特色。

二等奖

海报名称 《出版的正反面》

选送单位 江苏凤凰新华书店集团有限公司凤凰书城分公司

设 计 者 薛顾璨

发布时间 2022 年 11 月

设计心语

以古尔纳五本书的书籍封面颜色和素材作为主视觉，最大程度呈现书籍本身的内容。

离散的人，寻着故事回家

2022/11/13
SUN.15:00

2021诺奖得主古尔纳作品分享会

嘉宾 敏松持涛
鲁汉
但主冯

二等奖

上海译文出版社

地点:先锋书店五台山总店
南京市鼓楼区广州路173号

海报名称　离散的人，寻着故事回家

选送单位　南京先锋书店

设 计 者　韩江姗

发布时间　2022 年 11 月

丁云　王宜振　闫超华　金本
金波　树才　钱万成　谭旭东
倾情推荐

蟠桃味的
筋斗云

匡鸿羽　著
姜雨琦　绘

浙江文艺出版社
Zhejiang Literature & Art Publishing House

设计心语

小男孩躺在蟠桃上畅想着他诗意的奇妙
世界，邀请读者走进一个孩子多姿多彩
的童年世界，重返纯真年代的理想之城。

二等奖

海报名称　《蟠桃味的筋斗云》
选送单位　浙江文艺出版社
设 计 者　徐然然
发布时间　2022 年 12 月

海报用强烈的包豪斯风格配色设计了具有现代感的视觉效果，既符合主题，又让人印象深刻。

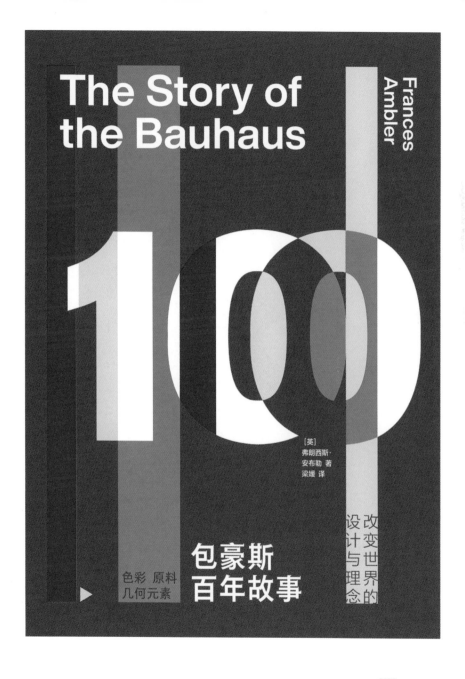

二等奖

海报名称 《包豪斯百年故事》

选送单位 浙江人民出版社

设计者 厉琳

发布时间 2022 年 12 月

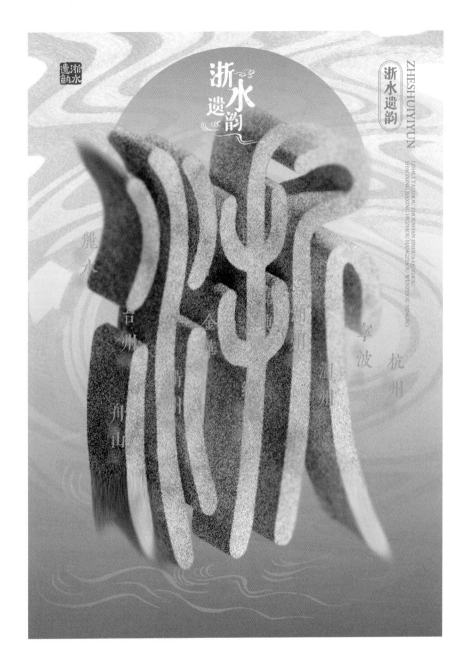

设计心语

以水文促人文，以人文养水文。

二等奖

海报名称　浙水遗韵

选送单位　杭州出版社

设 计 者　屈皓　蔡海东

发布时间　2022 年 12 月

用书中动物的剪影组成画面，突出书的内容。

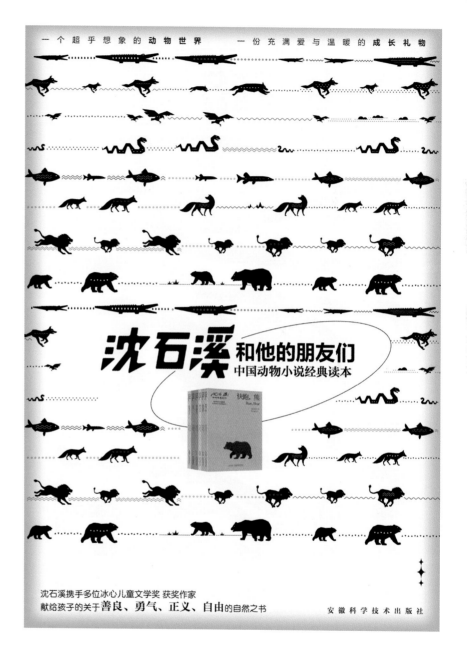

海报名称 《沈石溪和他的朋友们》海报2

选送单位 安徽科学技术出版社

设 计 者 武迪

发布时间 2022年1月

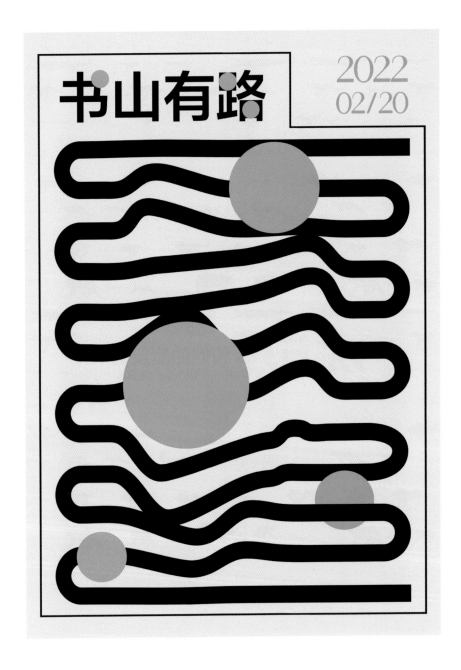

设计心语

由繁体"書"触发灵感演变为线，横画线连接构成"路"。圆点为亮色，实则隐喻书可以成为路上的明灯。

二等奖

海报名称　书山有路

选送单位　北京时代华文书局

设 计 者　贾静洁

发布时间　2022 年 1 月

设计心语

一根弯曲的绳子从礼物盒中抽出，缠绕
成"书"字。以抽象形式展现书是礼物，
每每翻开都会有新的收获。

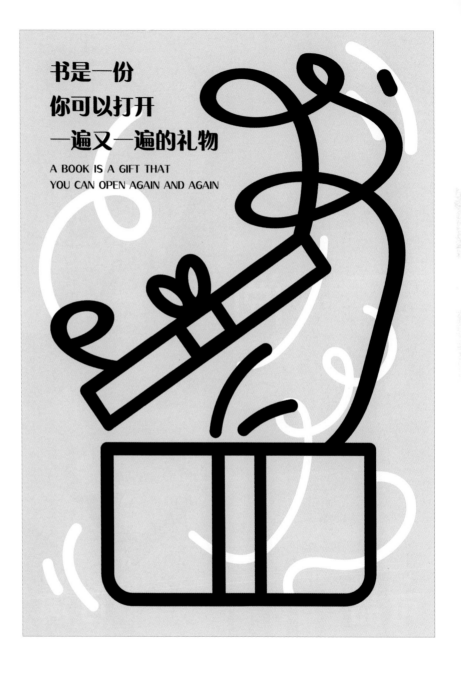

二等奖

海报名称	书是礼物
选送单位	北京时代华文书局
设 计 者	贾静洁
发布时间	2022 年 1 月

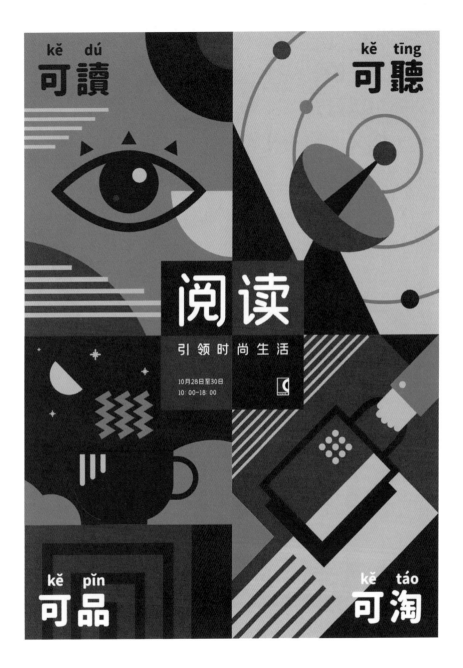

设计心语

不经意间，与阅读的亲密接触。

三等奖

海报名称 阅读，引领时尚生活

选送单位 上海世纪朵云文化发展有限

公司

设 计 者 宋立

发布时间 2022 年 10 月

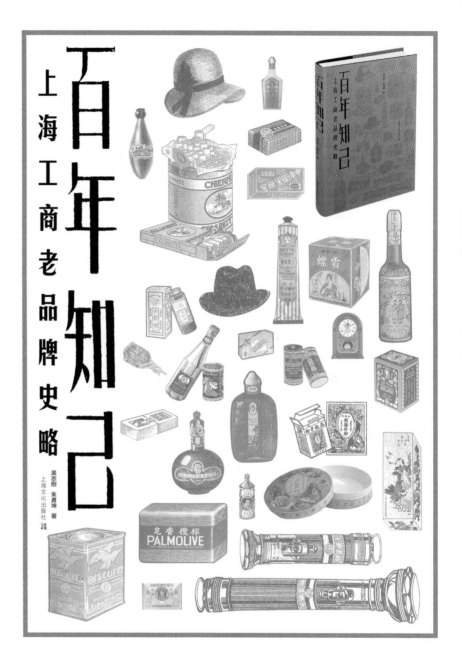

三等奖

海报名称 浓缩上海工商史

选送单位 上海文化出版社

设 计 者 王伟

发布时间 2022 年 11 月

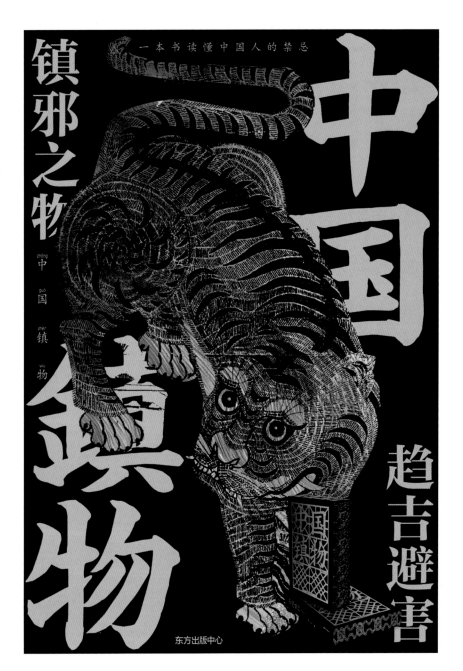

镇邪之物

一本书读懂中国人的禁忌

中国镇物

zhōng 中
guó 国
zhèn 镇
wù 物

趋吉避害

东方出版中心

设计心语

一本书读懂中国人的禁忌。

三等奖

海报名称 《中国镇物》海报

选送单位 东方出版中心

设 计 者 钟颖

发布时间 2022 年 11 月

设计心语

每个人都是一座灯塔，书籍是改造灵魂
的工具。

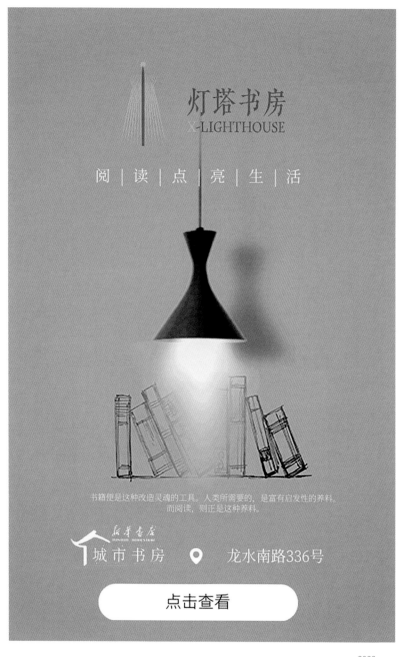

三等奖

海报名称 灯塔书房

　　　　　——阅读点亮生活

选送单位 上海新华传媒连锁有限公司

设 计 者 郭书含

发布时间 2023 年 2 月

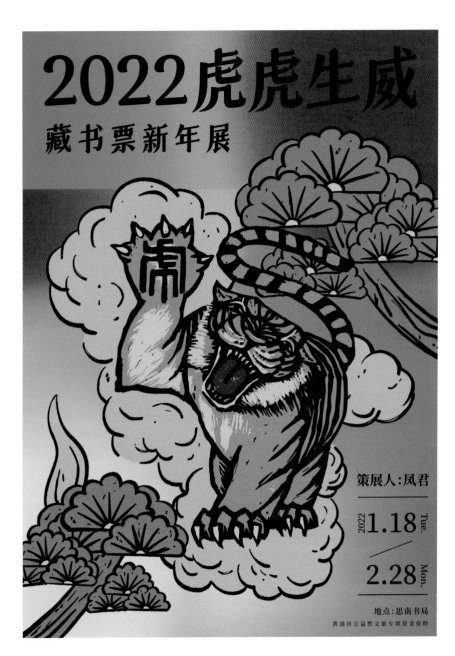

设计心语

在微型艺术王国里畅游。

三等奖

海报名称 2022 虎虎生威

——藏书票新年展

选送单位 上海世纪朵云文化发展有限

公司

设 计 者 黄玉洁

发布时间 2022 年 1 月

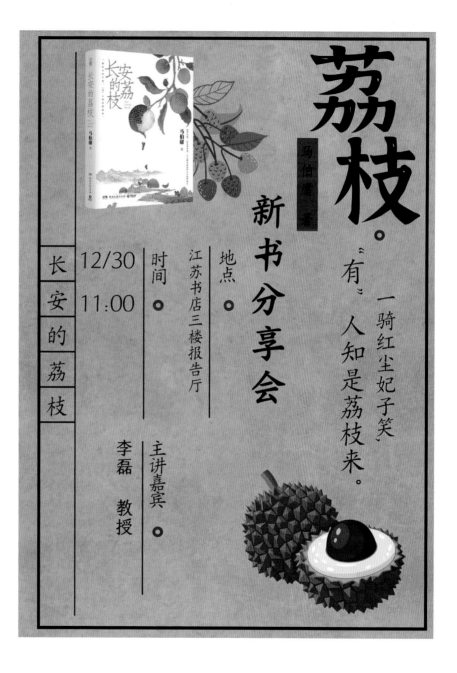

海报名称 《长安的荔枝》新书分享会

选送单位 江苏凤凰新华书店集团有限公司

徐州分公司

设 计 者 朱宇婷

发布时间 2022 年 12 月

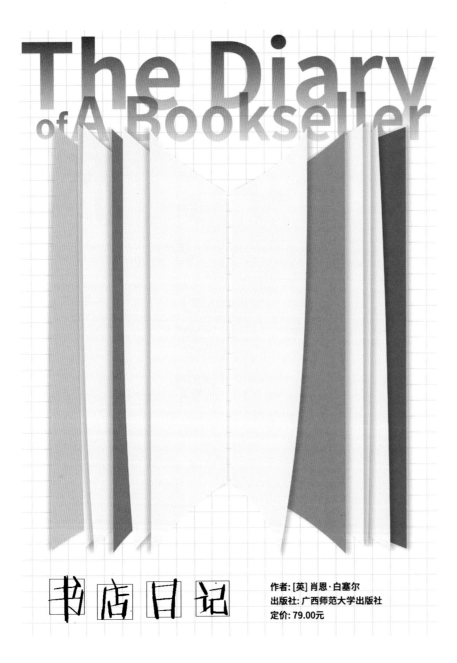

作者: [英] 肖恩·白塞尔
出版社: 广西师范大学出版社
定价: 79.00元

设计心语

书本展开，犹如文字为我们打开平行世界的门。作者记录书店四季故事，我们在季节色彩变换中阅读人生。

三等奖

海报名称 《书店日记》

选送单位 江苏凤凰新华书店集团有限公司苏州分公司

设 计 者 王悦

发布时间 2022 年 12 月

设计心语

冲破重重封锁，排除百般阻挠，民主
人士从香港北上协商建国，充分体现
中国共产党人高超的政治智慧、强大
的凝聚力和组织力，深刻诠释了中国
协商民主的独特优越性。

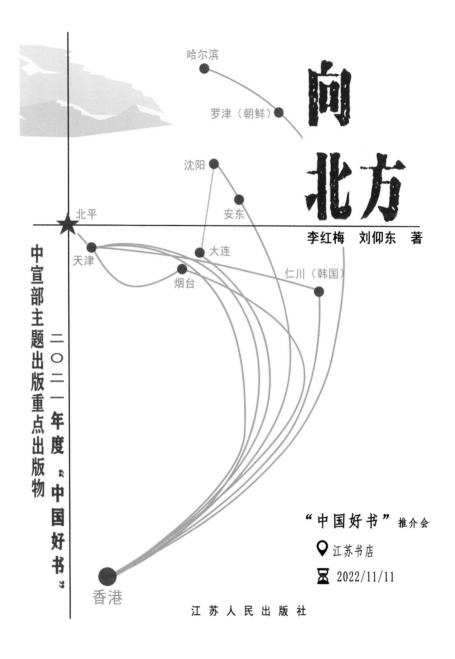

向北方

李红梅　刘仰东　著

中宣部主题出版重点出版物

二〇二一年度"中国好书"

"中国好书"推介会

📍 江苏书店

⏳ 2022/11/11

江苏人民出版社

三等奖

海报名称　《向北方》

选送单位　江苏凤凰新华书店集团有限
　　　　　　公司东海分公司

设 计 者　徐鑫

发布时间　2022 年 11 月

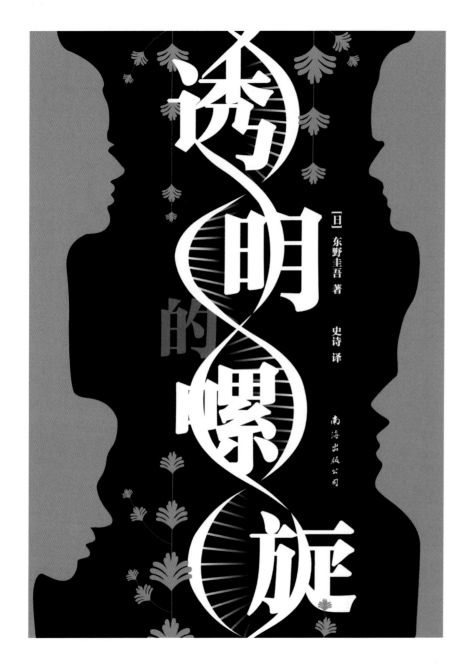

设计心语

在命运的螺旋围困中，四位女性互相救赎，是透明的束缚，也是命运的牵引。

三等奖

海报名称 《透明的螺旋》

选送单位 江苏凤凰新华书店集团有限公司南京分公司

设 计 者 施吟秋

发布时间 2022 年 12 月

古典的色系，斑驳的字体，空心字体现作者园林设计的心境。从活动海报的设计中仿佛可以听到作者正娓娓道来。

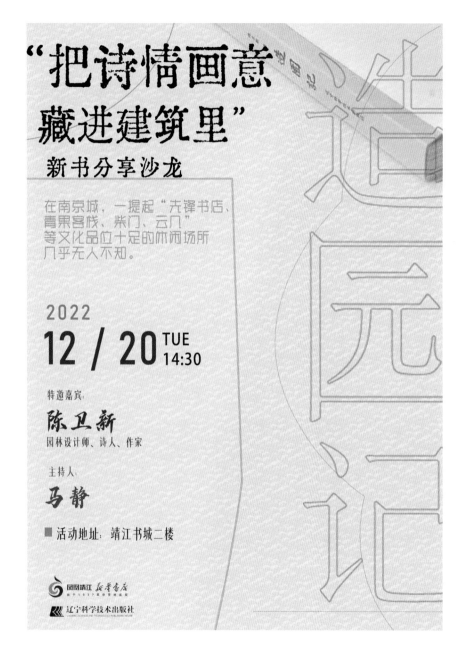

"把诗情画意藏进建筑里"

新书分享沙龙

在南京城，一提起"先锋书店、青果客栈、柴门、云几"等文化品位十足的休闲场所几乎无人不知。

2022
12 / 20 TUE 14:30

特邀嘉宾：
陈卫新
园林设计师、诗人、作家

主持人：
马静

■ 活动地址：靖江书城二楼

凤凰靖江 新华书店
辽宁科学技术出版社

三等奖

海报名称 把诗情画意藏进建筑里

选送单位 江苏凤凰新华书店集团有限

公司靖江分公司

设计者 何一

发布时间 2022年12月

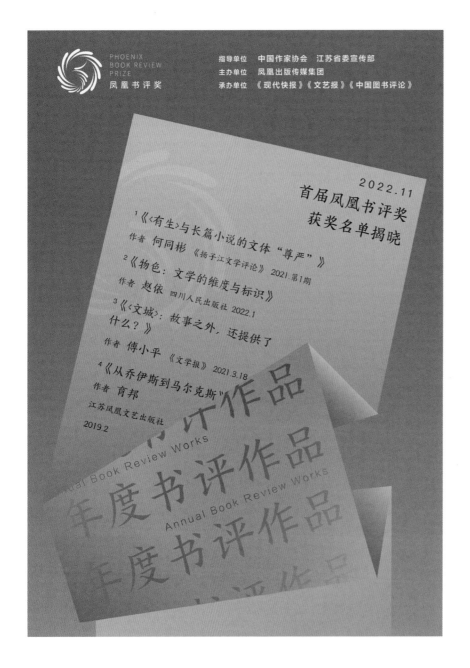

设计心语

岁月流金，书评千万，好的书评自然会被淘洗出来。书评奖就是一筛子，筛选出那些值得留下的书评。

三等奖

海报名称 首届凤凰书评奖揭晓

选送单位 江苏凤凰新华书店集团有限公司凤凰书城分公司

设 计 者 薛顾璨

发布时间 2022 年 11 月

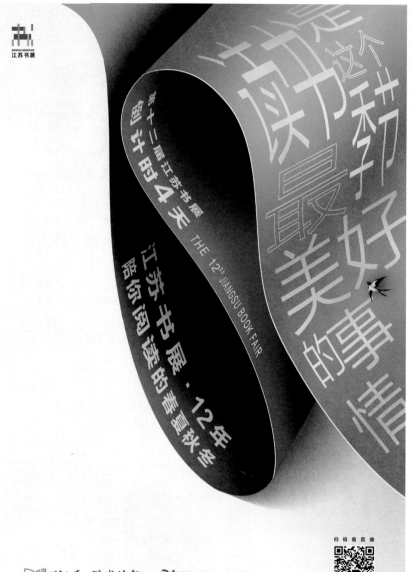

设计心语

阅读伴人走过四季，给生命带来多种可能性。带有流动感的画幅就像生命的锦缎，阅读将其点缀出色彩，谱写华章。

三等奖

海报名称 第十二届江苏书展·陪你阅读的春夏秋冬

选送单位 江苏凤凰新华书店集团有限公司凤凰书城分公司

设 计 者 薛顾璨

发布时间 2022 年 4 月

母亲节 MOTHER'S DAY
听毛孩子们的"明星奶妈"

聊我家

《红山动物园是我家》新书分享会

———— 嘉 宾

沈志军
南京市红山森林动物园园长

朱赢椿
"世界最美的书"得奖者

及**红山动物园的
明星饲养员们**

———— 主 持

王辰
江苏音乐广播主持人

沈志军　朱赢椿　王 辰

**2022
5/8** Sun.
14:30
白云亭文化艺术中心
四楼剧场

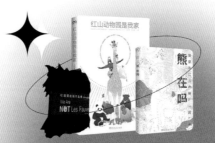

主办：南京市鼓楼区文化和旅游局　南京市鼓楼区全民阅读办　南京市红山森林动物园
承办：南京市鼓楼区图书馆　南京市鼓楼区少年宫　南京市鼓楼区作家协会　协办：江苏广田文化

三等奖

海报名称　红山动物园

选送单位　江苏凤凰新华书店集团有限
　　　　　公司凤凰书城分公司

设 计 者　胡雯雯

发布时间　2022 年 5 月

设计心语

探寻中国古老的浪漫。

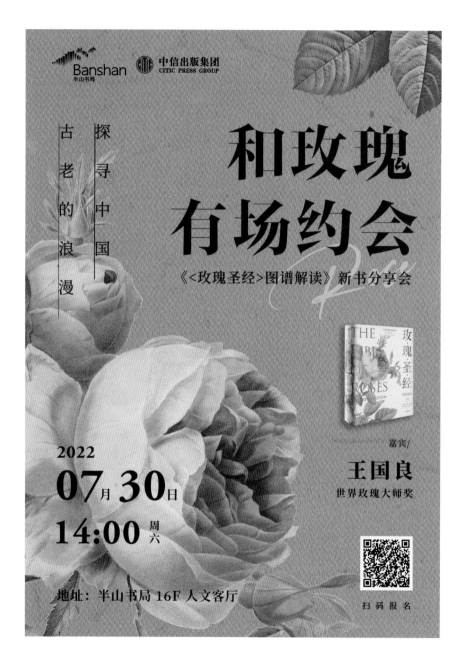

三等奖

海报名称 和玫瑰有场约会

选送单位 常州半山书局

设 计 者 徐寅希

发布时间 2022 年 7 月

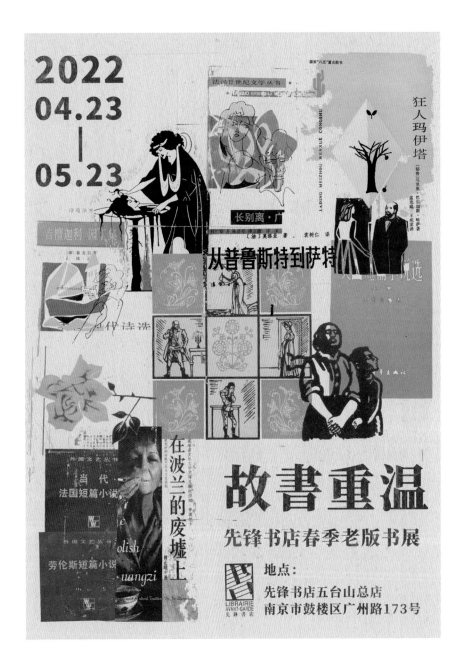

设计心语

运用拼贴的形式组合画面，叠加纸纹营造复古粗糙效果。

三等奖

海报名称 "故书重温"旧书展

选送单位 南京先锋书店

设 计 者 韩江姗

发布时间 2022 年 4 月

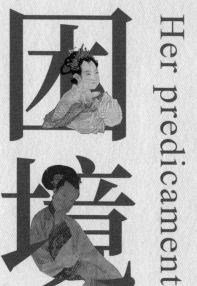

海外中国研究丛书
「女性系列」
分享会

嘉宾：

李睿珺 《隐入尘烟》导演

但汉松 南京大学英文系教授

2022年8月31日(周三)
19:00—20:30

主　办：江苏人民出版社·思库
　　　　南京先锋书店

地　点：先锋书店五台山总店
　　　　南京市鼓楼区广州路173号

媒体支持：中国新闻出版报
　　　　　中国出版传媒商报
　　　　　现代快报读品周刊
　　　　　晶报深港书评
　　　　　硬核读书会
　　　　　交汇点

"她,的 困境

Her predicament

三等奖

海报名称　她的困境

选送单位　南京先锋书店

设 计 者　韩江姗

发布时间　2022 年 8 月

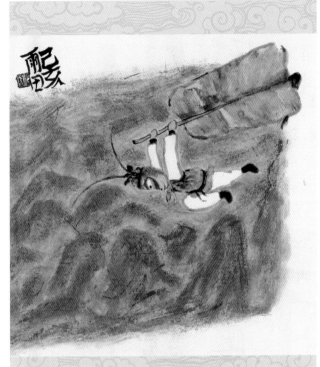

誠邀莅临　2022/5/28　14:30

雨田【画说西游】
巡回展开幕式

暨《西天取经不容易》新书首发会

主办：
浙江摄影出版社
中国美术学院艺术管理与教育学院

承办：
晓风书屋

地址：
玉皇山路 73-1 晓风书屋－中国丝绸博物馆店

最美

设计心语

西天取经不容易。

三等奖

海报名称	画说西游
选送单位	杭州晓风图书有限公司
设 计 者	沈鑫
发布时间	2022 年 5 月

设计心语

似器非"器"。

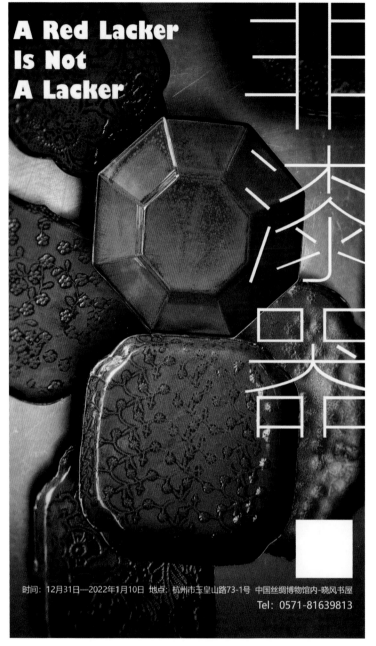

三等奖

海报名称 非漆器

选送单位 杭州晓风图书有限公司

设 计 者 沈鑫

发布时间 2022 年 1 月

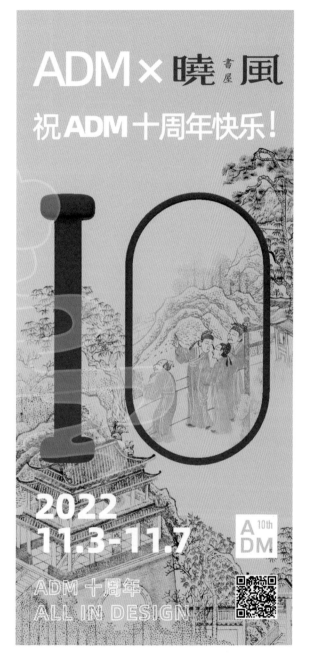

设计心语

新思想、新方法、新产品、新品牌、新生活。

三等奖

最美

书 海报

海报名称	ADM X 晓风 十周年
选送单位	杭州晓风图书有限公司
设 计 者	沈鑫
发布时间	2022 年 4 月

设计心语

小故事大世界，以图会意，以文点题。

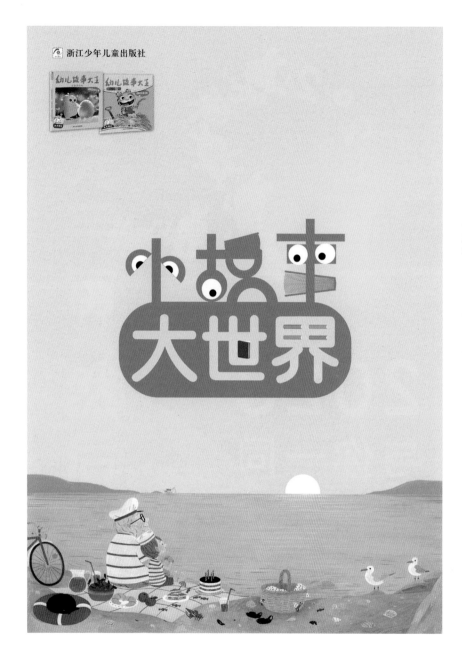

三等奖

海报名称 小故事　大世界：《幼儿
　　　　　故事大王》杂志阅读推广

选送单位 浙江少年儿童出版社

设 计 者 朱伶鑫

发布时间 2022 年 9 月

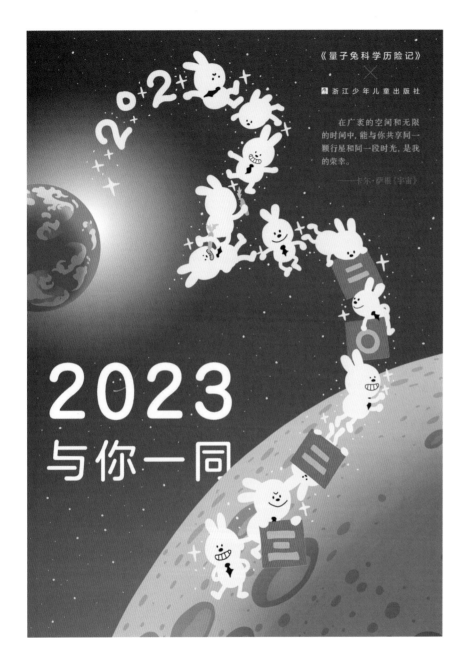

设计心语

《量子兔科学历险记》在兔年迎来了新的喝彩和更多瞩目，让我们又有机会和量子兔共同度过一段关于宇宙、科学和探险的时光。我想，量子兔会说："这是我的荣幸！"

三等奖

海报名称　2023，与你一同

选送单位　浙江少年儿童出版社

设 计 者　陈月儿

发布时间　2022 年 12 月

设计心语

宋韵是宋代文化的华美乐章，《宋学》《宋词》《宋苑》《宋画》四个乐章演绎出丰富而和谐的旋律。它们从时间的断层中倾泻而下，流向属于孩子们的知识海洋。

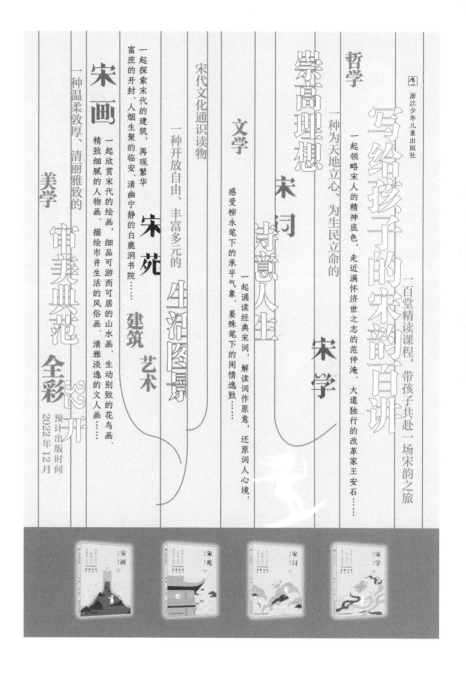

一种温柔敦厚、清丽雅致的

宋画

一起欣赏宋代的绘画，细品可游而可居的山水画，生动别致的花鸟画，精致细腻的人物画，描绘市井生活的风俗画，清雅淡逸的文人画……

美学

审美典范 全彩

预计出版时间 2022年12月

一种开放自由、丰富多元的

宋苑

一起探索宋人的建筑，再现繁华富庶的开封，人烟生聚的临安，清幽宁静的白鹿洞书院……

建筑 艺术

生活图景

宋代文化通识读物

文学

感受柳永笔下的承平气象，晏殊笔下的闲情逸致，一起诵读经典宋词，解读词作原意，还原词人心境，

宋词

诗意人生

崇高理想

哲学

一种为天地立心、为生民立命的

宋学

一起领略宋人的精神底色，走近满怀济世之志的范仲淹，大道独行的改革家王安石……

写给孩子的宋韵百讲

一百堂精读课程，带孩子共赴一场宋韵之旅

浙江少年儿童出版社

海报名称 写给孩子的宋韵百讲

选送单位 浙江少年儿童出版社

设 计 者 陈月儿

发布时间 2022年10月

三等奖

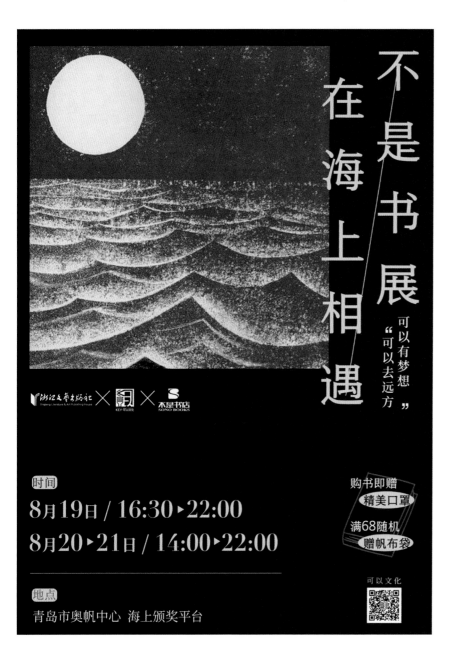

设计心语

可以去远方，可以有梦想。

三等奖

海报名称　不是书展在海上相遇

选送单位　浙江文艺出版社

设 计 者　徐然然

发布时间　2022 年 11 月

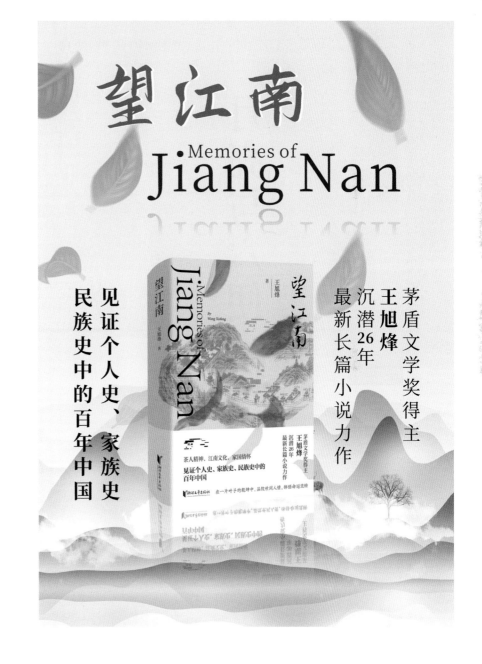

三等奖

海报名称　《望江南》

选送单位　浙江萧山新华书店有限公司

设 计 者　夏诗群

发布时间　2022 年 12 月

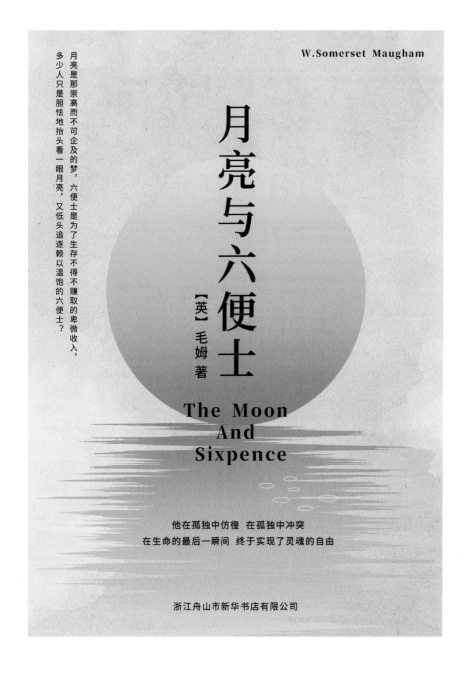

W.Somerset Maugham

月亮与六便士

[英] 毛姆 著

The Moon
And
Sixpence

月亮是那崇高而不可企及的梦，六便士是为了生存不得不赚取的卑微收入，多少人只是胆怯地抬头看一眼月亮，又低头追逐赖以温饱的六便士？

他在孤独中仿徨 在孤独中冲突
在生命的最后一瞬间 终于实现了灵魂的自由

浙江舟山市新华书店有限公司

设计心语

苦苦追寻六便士，也别放弃追求心中的理想。

三等奖

海报名称　《月亮与六便士》
选送单位　浙江舟山市新华书店有限公司
设 计 者　姚佳巧
发布时间　2022 年 11 月

设计心语

用版画艺术形式呈现书籍在不同历史时期的演变，回顾人类从蒙昧蛮荒到跨入文明过程中所做的不懈努力及其进步精神。

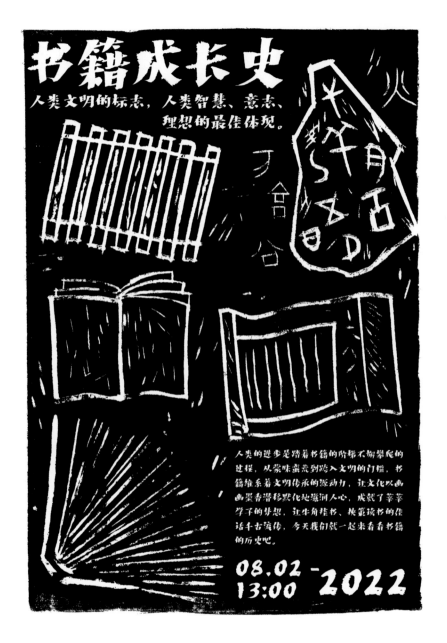

三等奖

海报名称 书籍成长史

选送单位 北京时代华文书局

设　计　者 孙丽莉

发布时间 2022 年 1 月

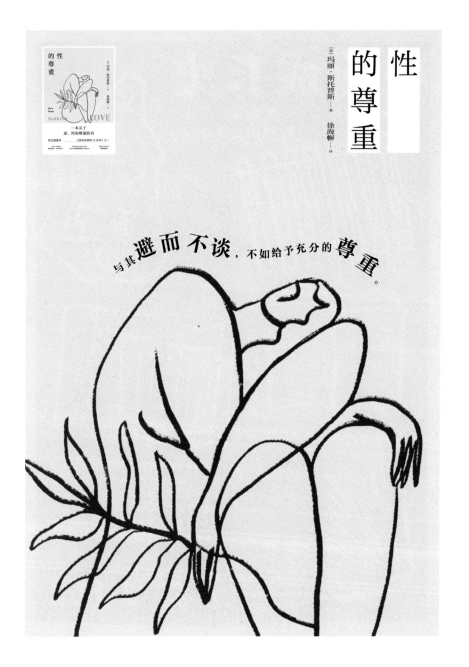

设计心语

以封面手绘图为主体，突出展示对女性的尊重，在阅读中学会沟通。

三等奖

海报名称 《性的尊重》

选送单位 北京时代华文书局

设 计 者 王艾迪

发布时间 2022 年 1 月

唐朝文化发展空前繁荣，故采用唐宫仕女服饰为主体参考。古代毛笔与现代书籍相结合，展现书香文化的融合性。

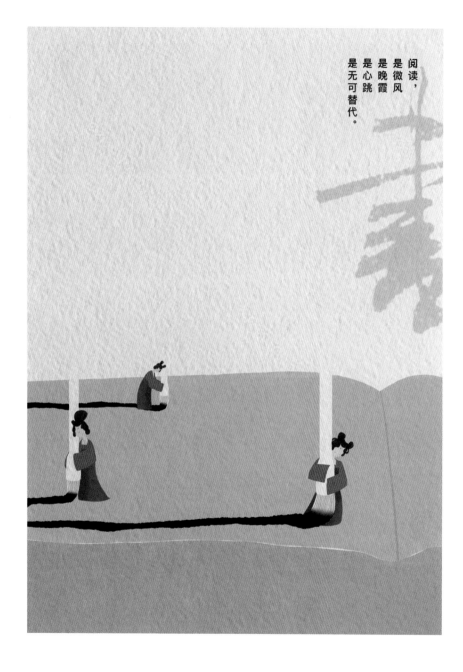

阅读，
是微风
是晚霞
是心跳
是无可替代。

三等奖

海报名称　画·书

选送单位　北京时代华文书局

设 计 者　张冬艾

发布时间　2022年1月

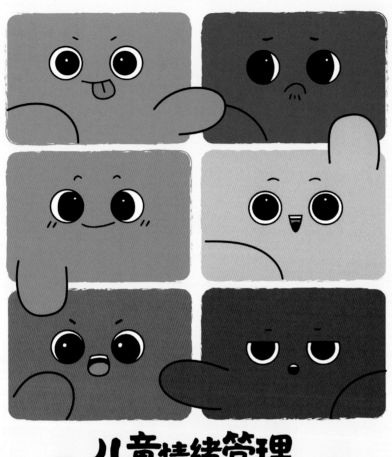

设计心语

以饱和度较高的色块和明显的表情，简单、形象地表达情感色彩，吸引低幼群体读者及家长，从而推荐幼儿情感主题绘本。

三等奖

海报名称 多彩的情感

选送单位 徐州经开区图书馆

设 计 者 王越

发布时间 2022 年 3 月

用一年的时间，找到人生方向，重启人生。

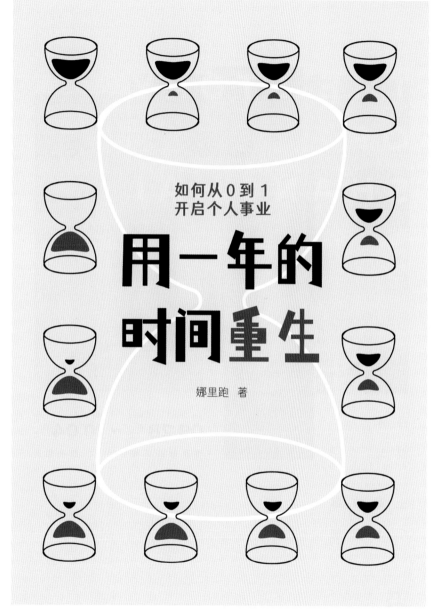

三等奖

海报名称 用一年的时间重生

选送单位 安徽新华图书音像连锁有限

公司

设 计 者 史兰迪

发布时间 2022 年 12 月

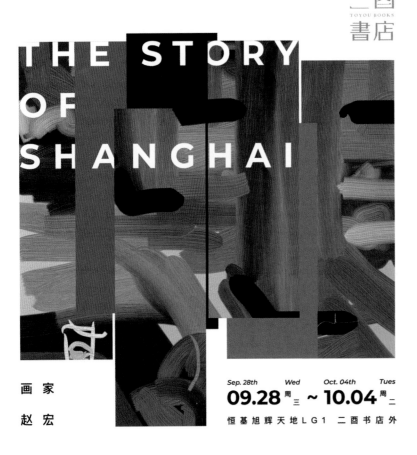

THE STORY OF SHANGHAI

二酉書店
TOYOU BOOKS

画家 赵宏

上海故事 个人画展

SIMON'S EXHIBITION

Sep. 28th　　Wed　　Oct. 04th　　Tues
09.28 周三 ~ **10.04** 周二
恒 基 旭 辉 天 地 L G 1　二 酉 书 店 外

京东图书　二酉书店 TOYOU BOOKS　联合呈现

优秀奖

海报名称　上海故事
选送单位　上海酉豐文化传媒有限公司
设 计 者　钱涛
发布时间　2022 年 9 月

穿越时空的回眸，载入画史的耳环，用维米尔的蓝阐述珍珠背后的眼泪。

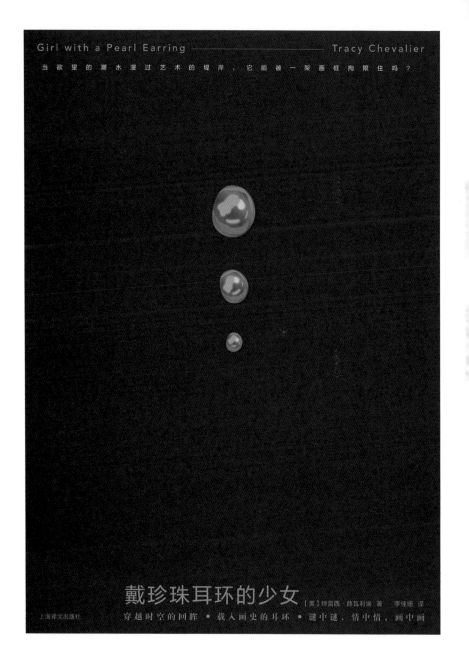

优秀奖

海报名称 《戴珍珠耳环的少女》

选送单位 上海译文出版社

设 计 者 柴昊洲

发布时间 2022 年 11 月

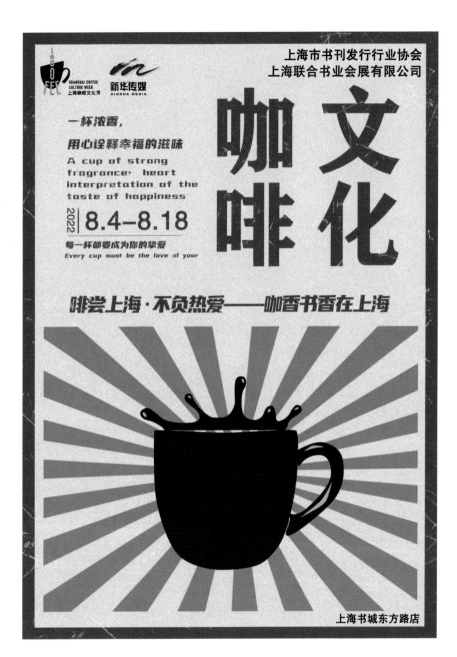

设计心语

一半风度，一半精彩。
一杯咖啡，一种文化。

优秀奖

海报名称　咖啡文化

选送单位　上海新华传媒连锁有限公司

设 计 者　金文杰

发布时间　2022 年 8 月

设计心语

在漫长的时间里，和百新轻轻招呼一声
"你好"。文具渐渐具有生命力，变得
感性有温度。它传递了知识，凝聚了灵感，
大家可以用它书写心路历程，它承载着
文化与智慧。

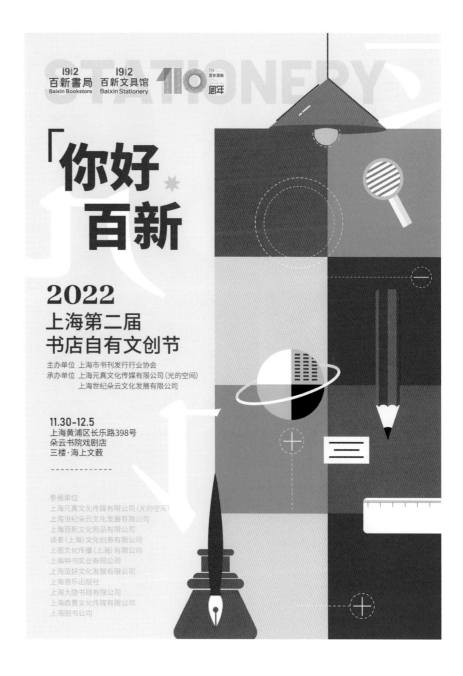

优秀奖

海报名称	你好百新
选送单位	上海百新文化用品有限公司
设 计 者	吴瑶瑶
发布时间	2022 年 11 月

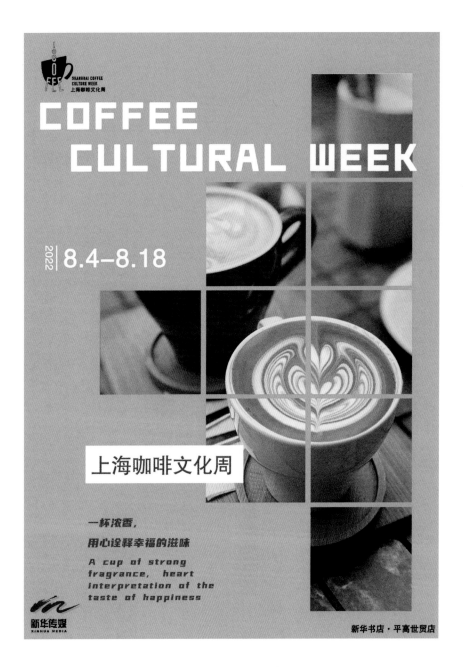

设计心语

一杯浓香，用心诠释幸福的滋味。

优秀奖

海报名称　生活碎片的缺失部分

选送单位　上海新华传媒连锁有限公司

设 计 者　金文杰

发布时间　2022 年 7 月

小时候，最靠近天空的地方，是爸爸的
肩膀。

优秀奖

海报名称 父爱如山

选送单位 上海新华传媒连锁有限公司

设 计 者 吴瑛

发布时间 2022 年 6 月

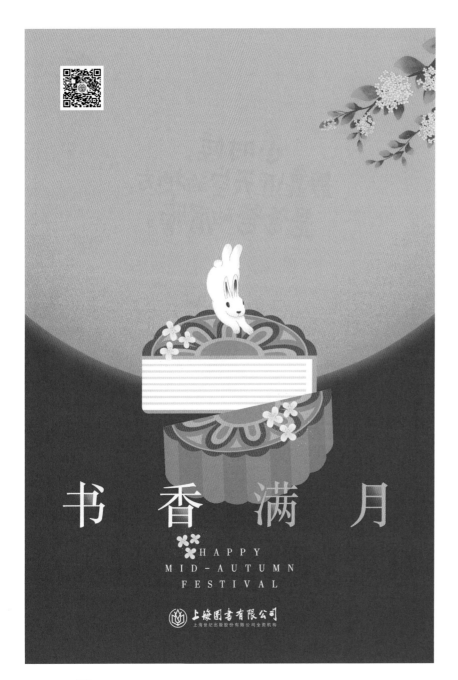

书 香 满 月

HAPPY
MID-AUTUMN
FESTIVAL

上海图书有限公司
上海世纪出版股份有限公司全资机构

优秀奖

海报名称　书香满月
选送单位　上海图书有限公司
设 计 者　刘翔宇
发布时间　2022 年 9 月

设计心语

既然大暑不可避，那不如愉快地和它一起奔跑。

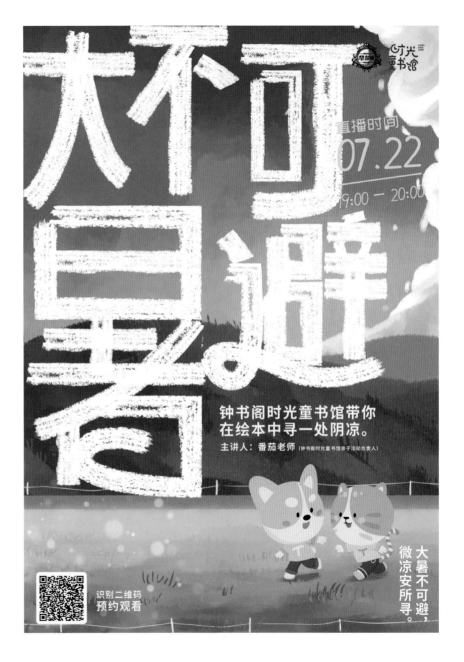

优秀奖

海报名称　大暑不可避

选送单位　上海钟书实业有限公司

设 计 者　王富浩

发布时间　2022 年 7 月

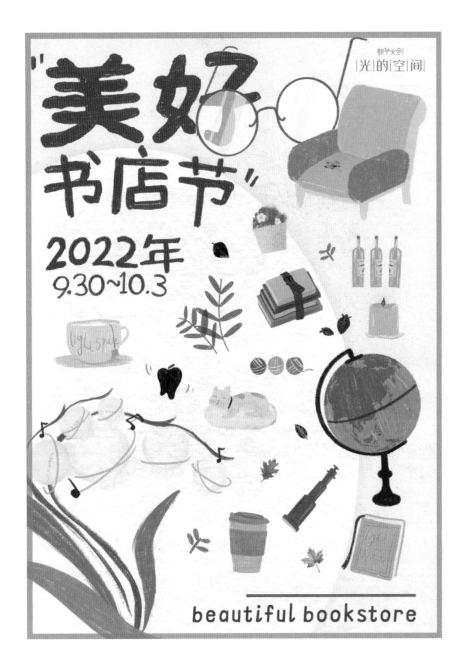

设计心语

咖啡绿萝沙发，猫猫草莓花花，翻开那本书，书里有温柔的话。

优秀奖

海报名称 美好书店节

选送单位 上海元真文化传媒有限公司

设 计 者 井仲旭

发布时间 2022 年 9 月

设计心语

交织的香港建筑，连接香港学生的心。

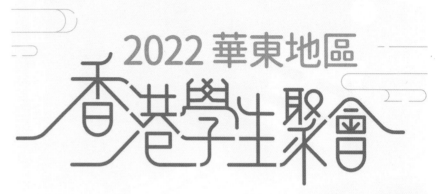

优秀奖

海报名称 2022 华东地区"香港学生
聚会"活动海报

选送单位 建投书店投资有限公司

设 计 者 周朝辉

发布时间 2022 年 12 月

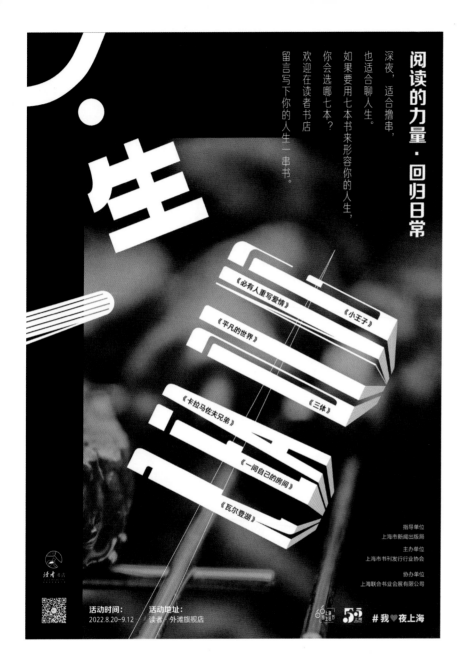

设计心语

深夜，适合撸串，也适合聊人生。如果要用七本书来形容你的人生，你会选哪七本？欢迎在读者书店留言写下你的人生一串书。

优秀奖

海报名称　人生一串

选送单位　读者（上海）文化创意有限公司

设 计 者　张越

发布时间　2022 年 8 月

一杯饮品一本书，感受生命的炽热与纯真。

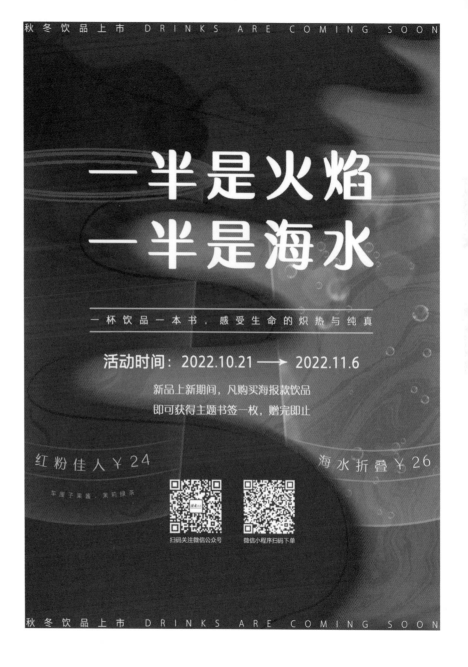

优秀奖

海报名称 一半是火焰，一半是海水

选送单位 读者（上海）文化创意有限
公司

设 计 者 张越

发布时间 2022 年 10 月

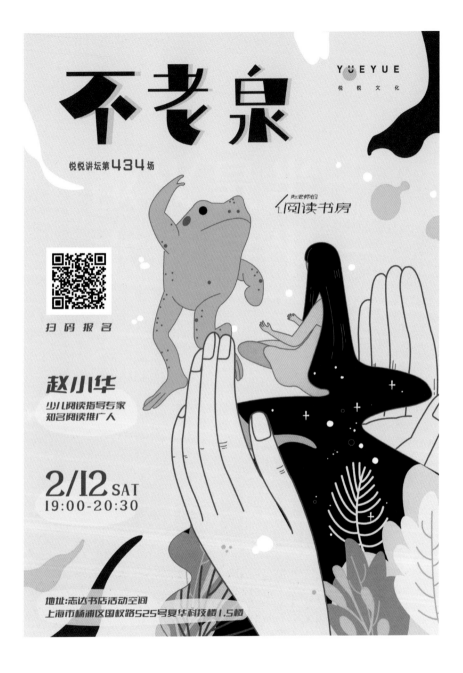

设计心语

小姑娘把泉水给了蟾蜍，它代表着小姑娘所有的善良与爱。早逝很可惜，但不老也很残酷。

优秀奖

海报名称	赵老师的阅读书房之《不老泉》
选送单位	上海悦悦图书有限公司
设 计 者	张孝笑
发布时间	2022 年 2 月

设计心语

翻翻书页汇聚成路,前路有读者相伴,
身后是星辰环绕,时光流转,见证彼此
的缘分与情感。

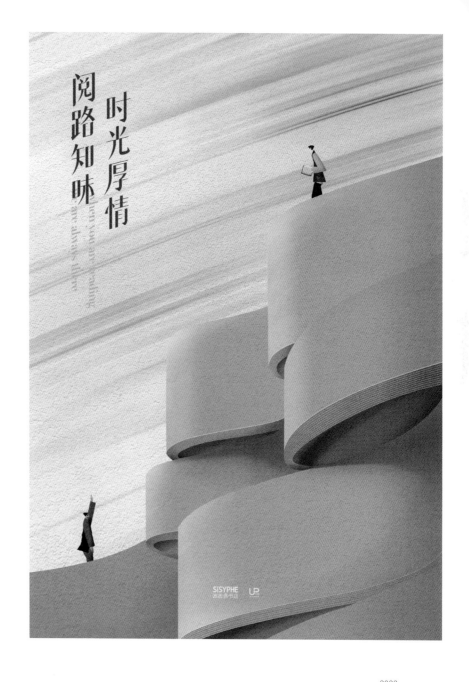

优秀奖

海报名称 阅路知味 时光厚情
选送单位 上海惜福文化传播有限公司
设 计 者 余悦 郑宇鹏
发布时间 2022 年 8 月

设计心语

缕缕书页香，丝丝爱国情。

优秀奖

海报名称 喜迎二十大　书香满申城

选送单位 上海出版印刷高等专科学校

设 计 者 孙明参

发布时间 2022 年 10 月

设计心语

虚幻的身影，被人嫌弃又嫌弃别人的当
代阿Q！

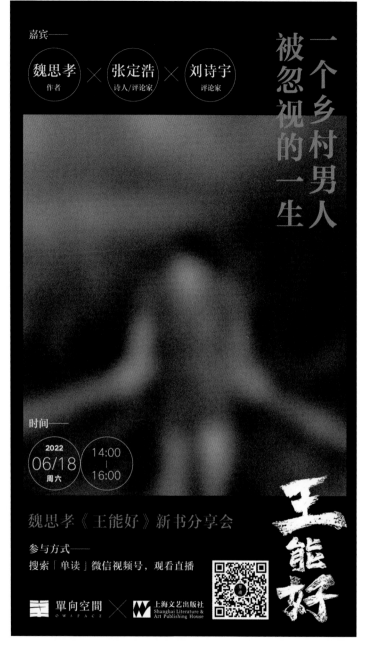

优秀奖

海报名称　一个乡村男人被忽视的一生

选送单位　上海文艺出版社

设 计 者　钱桢

发布时间　2022年6月

行动之书
A Book in
Action

《后万隆》·《感觉田野》·《把可能性还给历史》·《未来媒体》

中国首个策展专业
十余年实践总结
凝结成一套"行动之书"

设计心语

展示不只关于艺术品的陈设，它还让我们重新梳理展示。

优秀奖

海报名称　行动之书

选送单位　上海文艺出版社

设 计 者　钱祯

发布时间　2022 年 6 月

设计心语

我对电影的了解，似乎比对真实世界的
了解更多。

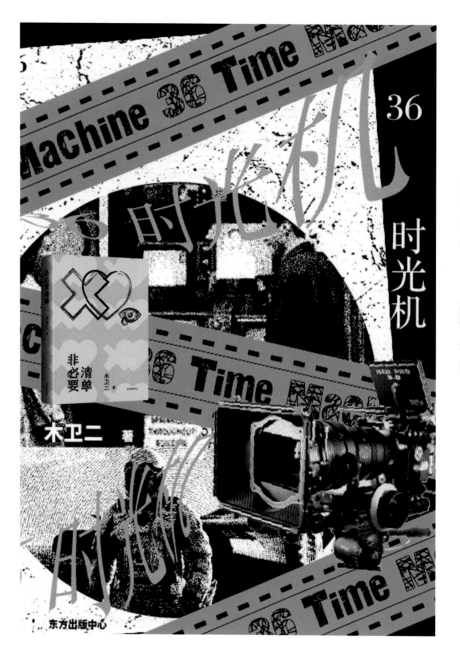

优秀奖

海报名称　《非必要清单》宣传海报（二）

选送单位　东方出版中心

设 计 者　钟颖

发布时间　2022 年 9 月

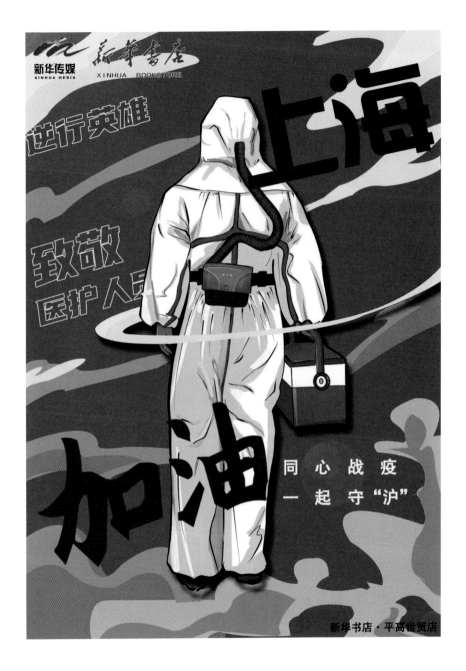

逆行英雄

致敬
医护人员

上海

加油

同心战疫
一起守"沪"

新华书店·平高世贸店

设计心语

平凡中的坚守，坚守中的前行。

优秀奖

海报名称 上海加油，致敬逆行英雄

选送单位 上海新华传媒连锁有限公司

设 计 者 金文杰

发布时间 2022 年 5 月

最美

优秀奖

海报名称 读书是最对得起付出的一件事

选送单位 上海图书有限公司

设 计 者 刘翔宇

发布时间 2022 年 4 月

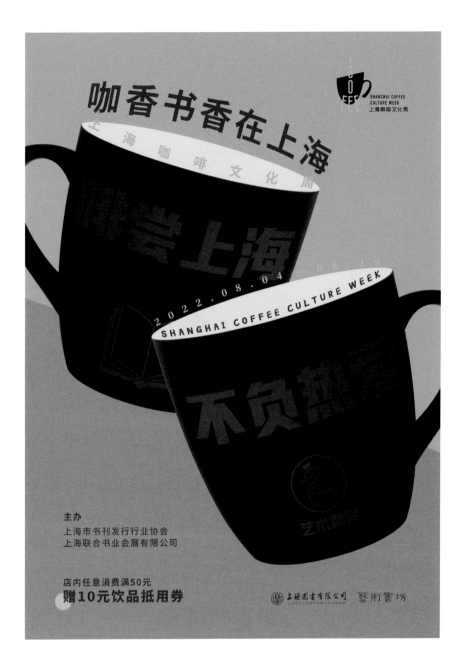

设计心语

咖啡杯身展示活动主题与"艺术咖啡"
品牌。

优秀奖

海报名称　啡尝上海·不负热爱

选送单位　上海图书有限公司

设 计 者　刘翔宇

发布时间　2022年8月

设计心语

海报版式也是一种"艺术欣赏的审美视角"。

海报名称 "艺术欣赏的审美视角"
讲座暨签售会

选送单位 上海图书有限公司

设 计 者 刘翔宇

发布时间 2022 年 12 月

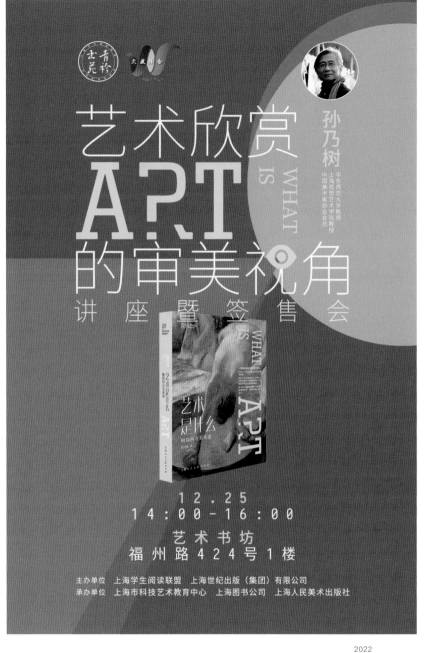

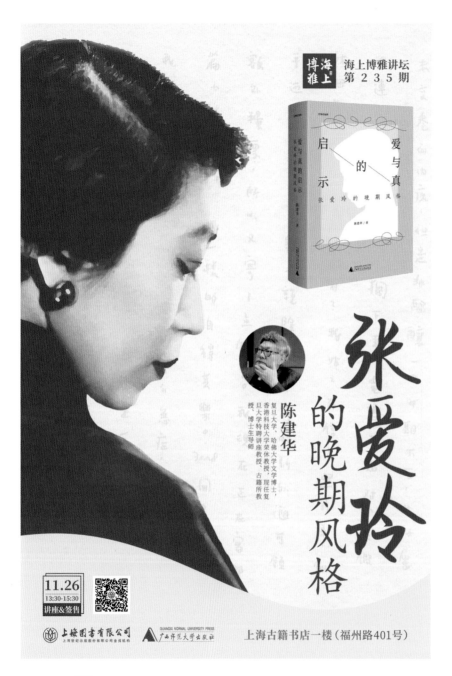

设计心语

张爱玲与活动嘉宾的深情"对视"与隔空"对话"。

优秀奖

海报名称　张爱玲的晚期风格
选送单位　上海图书有限公司
设 计 者　刘翔宇
发布时间　2022 年 11 月

设计心语

与读者的三年之约。

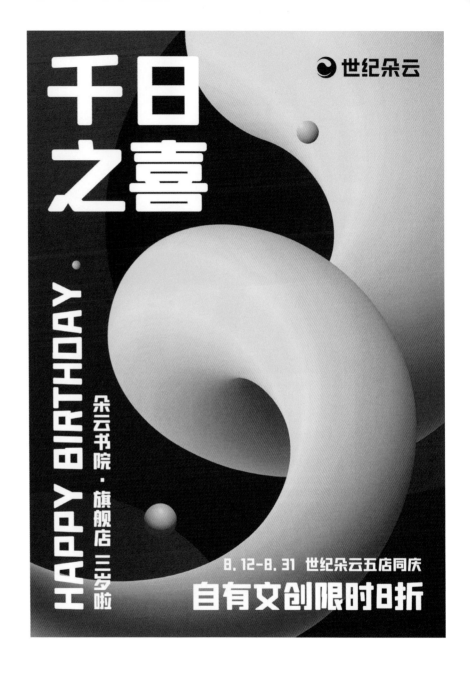

优秀奖

海报名称　千日之喜

选送单位　上海世纪朵云文化发展有限
　　　　　　公司

设 计 者　宋立

发布时间　2022 年 8 月

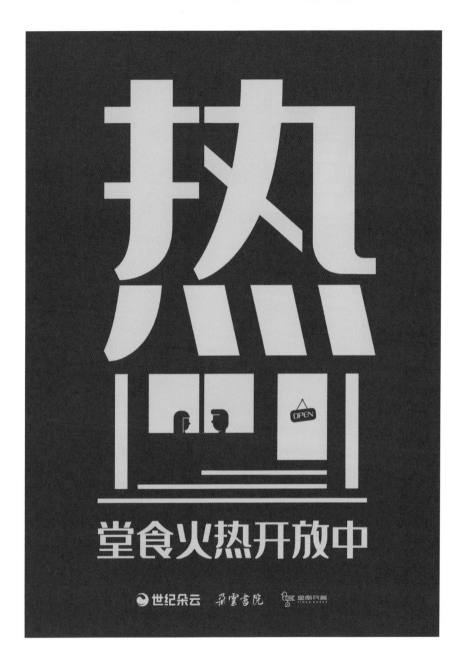

设计心语

天气这么热，还不进来坐坐？

优秀奖

海报名称　热

选送单位　上海世纪朵云文化发展有限
　　　　　公司

设 计 者　宋立

发布时间　2022 年 6 月

设计心语

主角经过心理治疗，获得快乐。

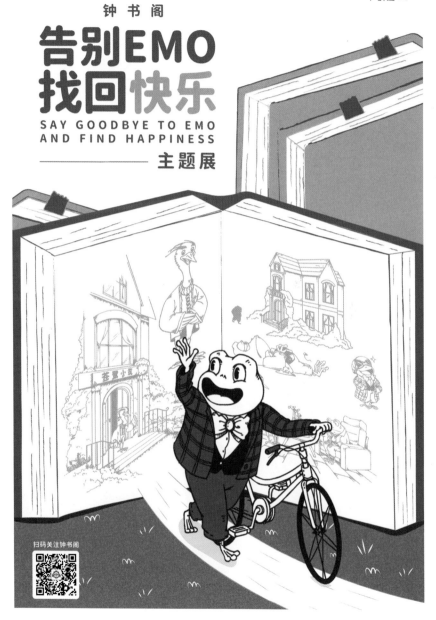

海报名称 "告别 EMO 找回快乐"
主题展

选送单位 上海钟书实业有限公司

设 计 者 王富浩

发布时间 2022 年 11 月

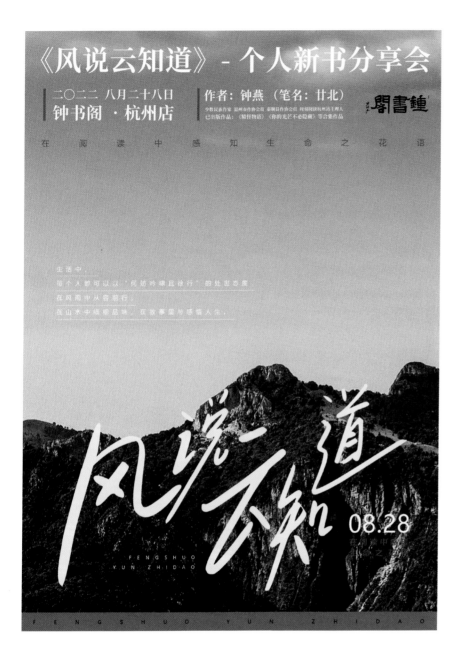

优秀奖

海报名称 《风说云知道》分享会

选送单位 上海钟书实业有限公司

设 计 者 王富浩

发布时间 2022 年 8 月

最美

与童书馆的小伙伴"书书"一起看一场露天电影！

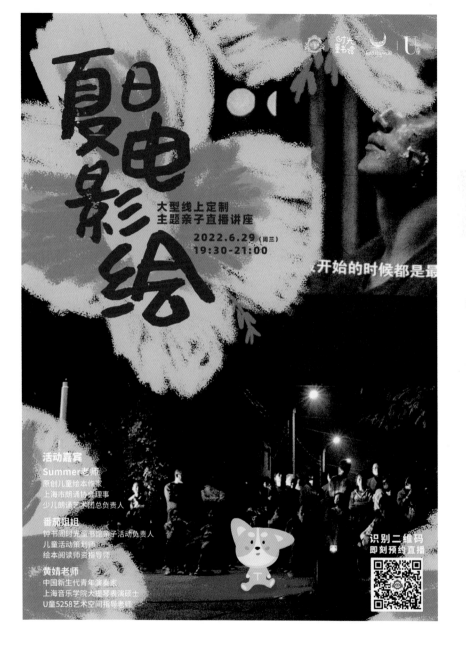

海报名称 夏日电影绘

选送单位 上海钟书实业有限公司

设 计 者 王富浩

发布时间 2022 年 6 月

设计心语

书籍与咖啡的特调。

优秀奖

海报名称 啡尝上海 不负热爱

选送单位 上海钟书实业有限公司

设 计 者 王富浩

发布时间 2022 年 8 月

设计心语

啡尝上海．不负热爱，咖香书香在上海。

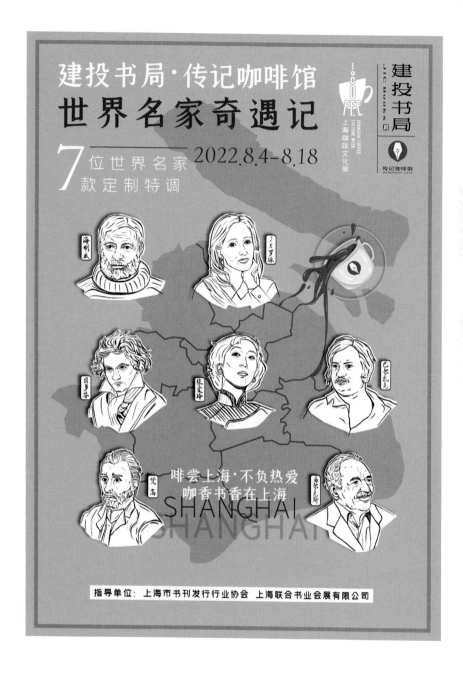

海报名称 世界名家奇遇记

选送单位 建投书店投资有限公司

设 计 者 彭馨灵

发布时间 2022 年 8 月

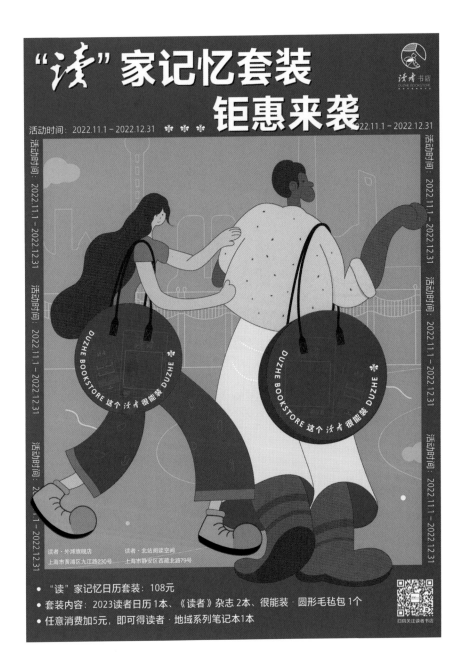

设计心语

很能装·圆形毛毡包产品上新。

海报名称　"读"家记忆套装巨惠来袭

选送单位　读者（上海）文化创意有限
　　　　　公司

设 计 者　张越

发布时间　2022 年 10 月

设计心语

文创与书籍结合，营造富有生活气息的空间。

海报名称 2022 上海第二届书店自有文创节

选送单位 上图文化传播（上海）有限公司

设 计 者 朱翊铭

发布时间 2022 年 11 月

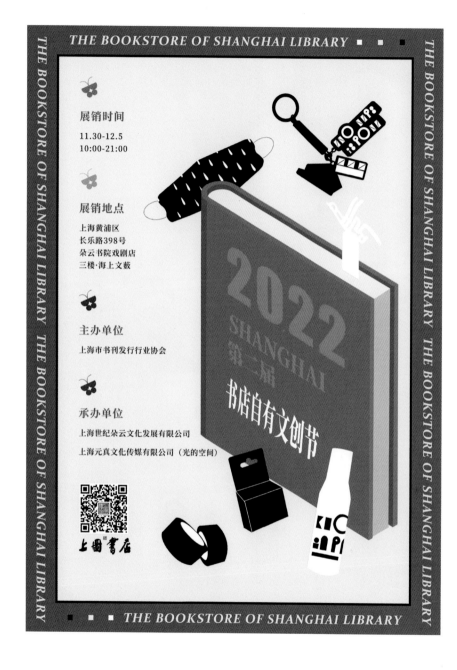

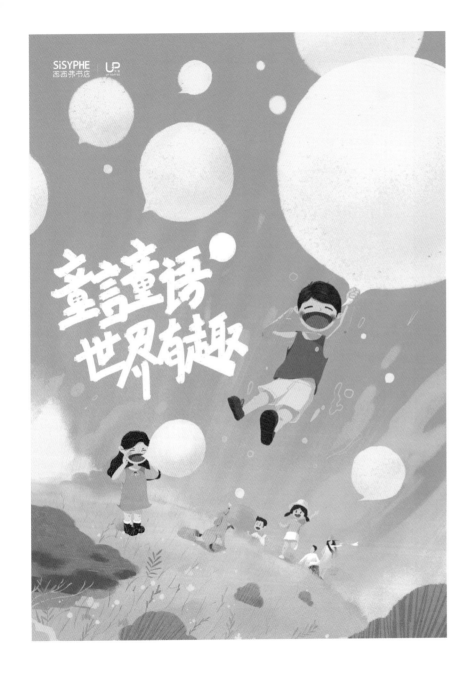

设计心语

孩子的眼里总是有着明亮的光，小脑袋里旋转着自己的妙趣宇宙。守护住他们的灵气，世界会更加有趣。

优秀奖

海报名称　童言童语　世界有趣

选送单位　上海惜福文化传播有限公司

设 计 者　郑宇鹏

发布时间　2022 年 6 月

书香与咖啡香气的交织，构成上海文化
特色里的又一抹馥郁芬芳。

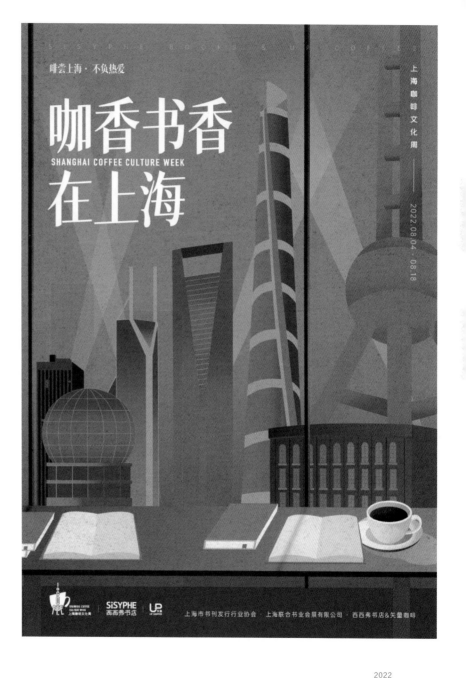

优秀奖

海报名称 咖香书香在上海

选送单位 上海惜福文化传播有限公司

设 计 者 郑宇鹏

发布时间 2022 年 4 月

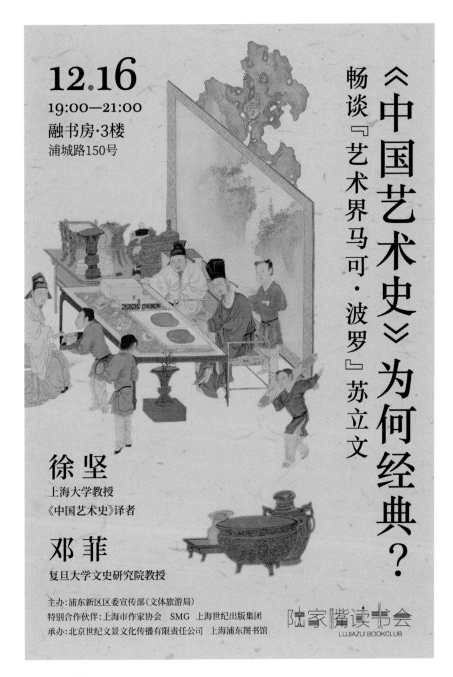

设计心语

《中国艺术史》是一部有着超常生命力的传记。

海报名称 《中国艺术史》为何经典？

选送单位 上海人民出版社·世纪文景

设 计 者 施雅文

发布时间 2022 年 12 月

设计心语

水彩手绘的医务工作者群像，致敬上海
抗疫之战中的平凡英雄，在 2022 年世
界读书日，用阅读的力量为上海加油！

优秀奖

海报名称 阅读的力量·上海战"疫"
　　　　　——2022 世界读书日

选送单位 上海教育出版社

设 计 者 陆弦

发布时间 2022 年 4 月

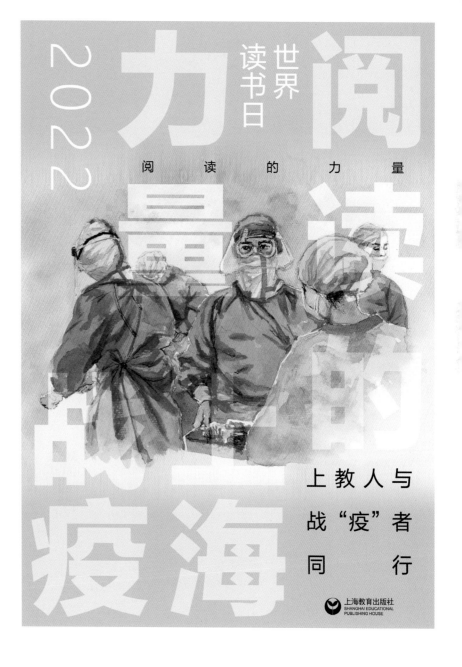

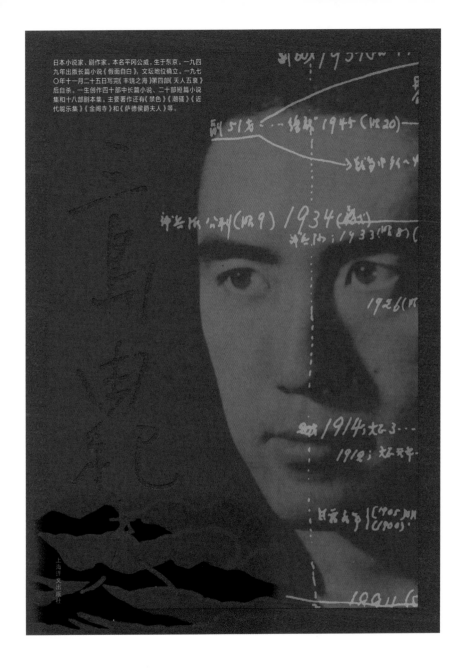

日本小说家、剧作家。本名平冈公威，生于东京。一九四九年出版长篇小说《假面自白》，文坛地位确立。一九七〇年十一月二十五日写完《丰饶之海》第四卷《天人五衰》后自杀。一生创作四十部中长篇小说、二十部短篇小说集和十八部剧本集。主要著作还有《禁色》《潮骚》《近代能乐集》《金阁寺》和《萨德侯爵夫人》等。

上海译文出版社

优秀奖

海报名称　《三岛由纪夫》

选送单位　上海译文出版社

设 计 者　柴昊洲

发布时间　2022 年 3 月

充分利用图书封面设计中的元素，并额外加入透镜的效果。

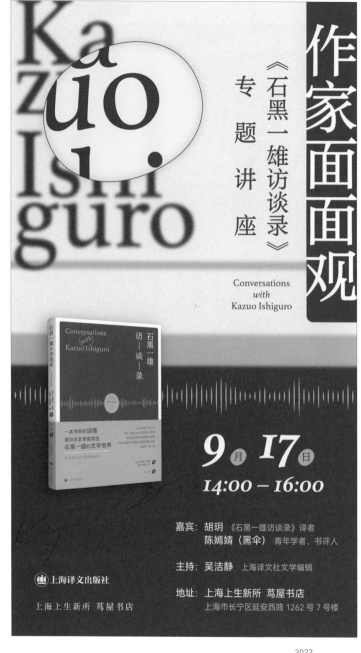

优秀奖

海报名称 作家面面观：《石黑一雄
访谈录》专题讲座

选送单位 上海译文出版社

设 计 者 张擎天

发布时间 2022 年 9 月

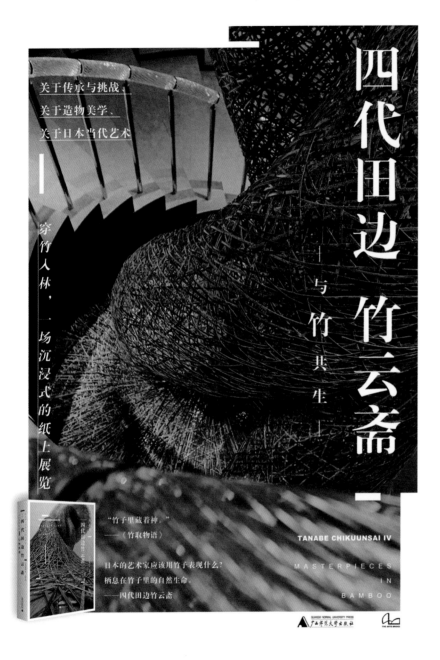

设计心语

斜构图模仿竹子的生长，跟白色的边框结合，表达冲破障碍的生命力。

优秀奖

海报名称 四代田边竹云斋 01

选送单位 广西师范大学出版社（上海）
有限公司

设 计 者 侠舒玉晗

发布时间 2022 年 9 月

书香中国，书香中国梦。

优秀奖

海报名称 书香中国

选送单位 江苏凤凰新华书店集团有限

公司淮安市分公司

设 计 者 宋佳

发布时间 2022 年 11 月

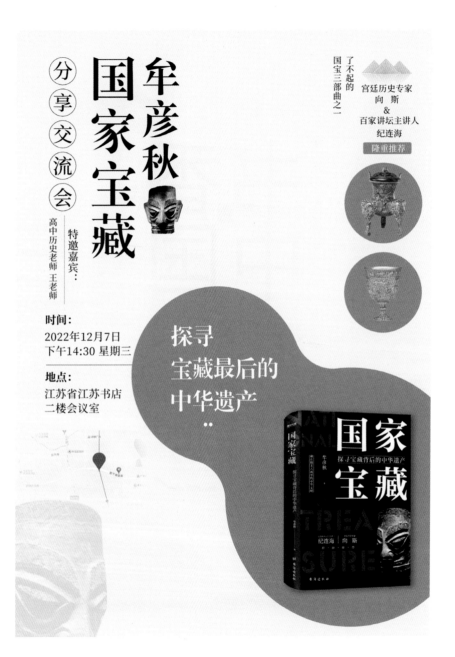

牟彦秋

国家宝藏

分享交流会

了不起的
国宝三部曲之一

宫廷历史专家
向 斯
&
百家讲坛主讲人
纪连海

隆重推荐

特邀嘉宾：

高中历史老师 王老师

时间：
2022年12月7日
下午14:30 星期三

地点：
江苏省江苏书店
二楼会议室

探寻
宝藏最后的
中华遗产

设计心语

海报以古老青铜器元素配合灰、褐色作
为主色调，营造一种神秘感，吸引读者
的目光，叩开国家"宝藏"的大门。

优秀奖

海报名称 《国家宝藏》

选送单位 江苏凤凰新华书店集团有限
公司宝应分公司

设 计 者 周志鹏

发布时间 2022 年 12 月

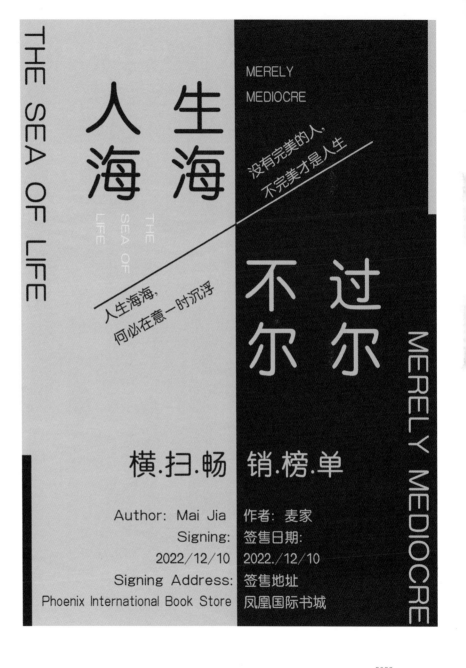

海报名称　《人生海海》

选送单位　江苏凤凰新华书店集团有限
　　　　　公司赣榆分公司

设 计 者　陈鹤童

发布时间　2022 年 12 月

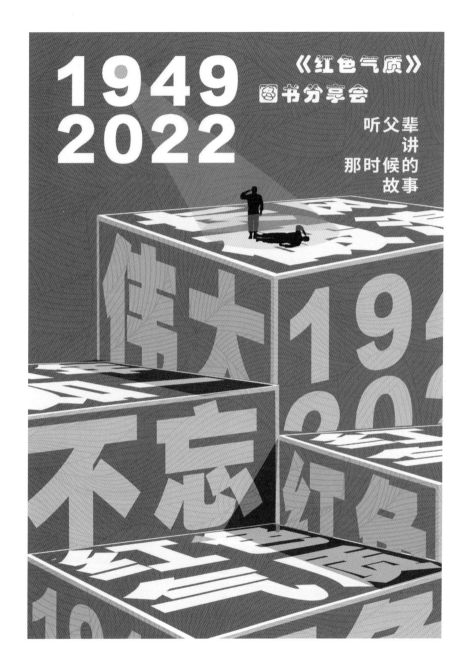

此书展示从抗日精神到抗疫精神，中国共产党一路走来的精神面貌，通过正方体层层叠加，展示了中国奋斗时期的发奋图强和锐意进取。

优秀奖

海报名称 《红色气质》

选送单位 江苏凤凰新华书店集团有限公司吴江分公司

设 计 者 王盛

发布时间 2022 年 9 月

以华贵古雅的色调、庄重沉稳的构图
彰显图书的神秘和珍贵。

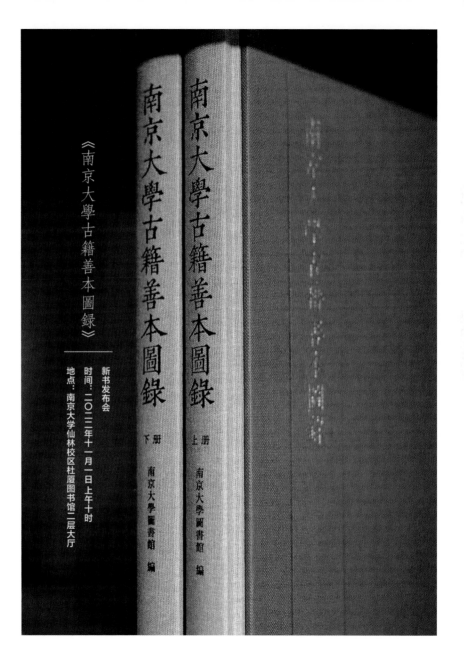

优秀奖

海报名称 《南京大学古籍善本图录》
　　　　　新书发布会

选送单位 南京大学出版社

设 计 者 赵庆

发布时间 2022 年 11 月

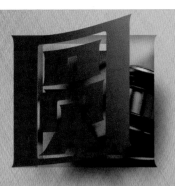

圜圈正义

作为
自由前提的
信念

THE FAITH AS
PREMISE OF FREEDOM

罗翔 著

THE FAITH AS PREMISE OF FREEDOM

正义

11/28 罗翔法律讲座
江阴新华书店

我们能画出的圆圈总是不够圆
但没有人会因此想取消圆圈
我们无法实现完满的正义
正如我们不能画出完满的圆圈

单位:江阴新华书店 作品名称:圆圈正义 作品数量:3
设计者:赵军阳 手机:18626334961

设计心语

用纯文字设计,左右排版,书名《圆圈
正义》作为主要宣传,翻页镂空,底层
使用法槌元素,呼应法律主题。

优秀奖

海报名称 《圆圈正义》

选送单位 江苏凤凰新华书店集团有限
公司江阴分公司

设 计 者 赵军阳

发布时间 2022 年 11 月

简约风格，矢量线条，分割画面，视觉
引导，描绘乡村农作生活主题。

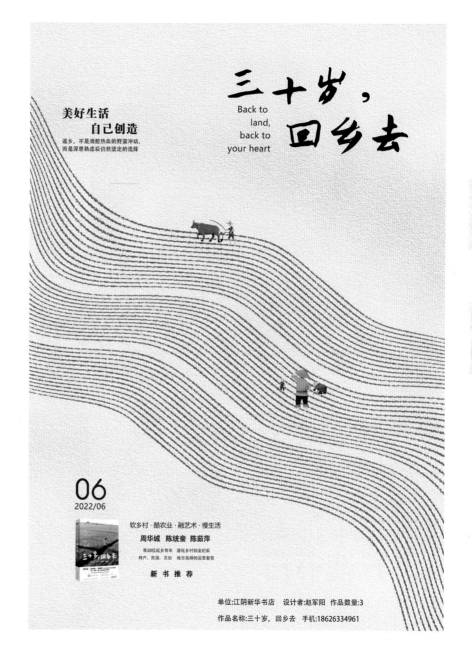

优秀奖

海报名称 《三十岁，回乡去》

选送单位 江苏凤凰新华书店集团有限
公司江阴分公司

设 计 者 赵军阳

发布时间 2022年6月

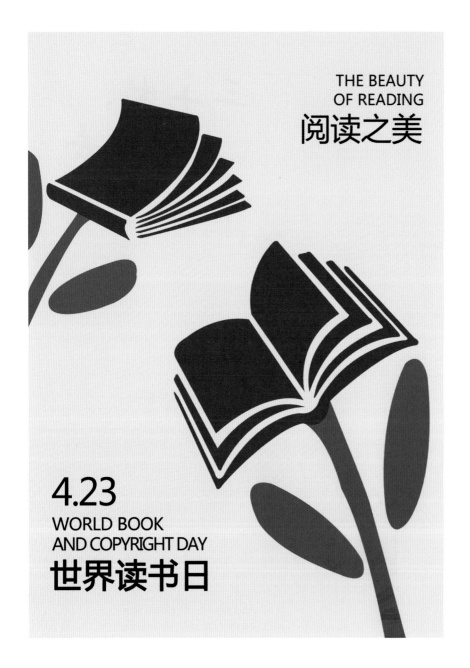

THE BEAUTY
OF READING

阅读之美

4.23
WORLD BOOK
AND COPYRIGHT DAY

世界读书日

设计心语

阅读就像种下一朵花，浪漫且治愈；让
我们相遇在四季，相遇在书里。

优秀奖

海报名称	阅读之美
选送单位	江苏凤凰新华书店集团有限公司连云港分公司
设 计 者	王智慧
发布时间	2022 年 4 月

以翻开的内页为背景，衬托活动主题与内容，用图书造型营造世界读书日的氛围。

WORLD BOOK AND
COPYRIGHT DAY

一卷在手，书香满城

世界读书日

活动时间：
8：30 - 21：00

04/22 THU 周五 _04/23 THU 周六

活动地点：
海门书城（解放路937-171号）

阅读是最美的姿态—新华书店海门书城

悦享好书

"2022江苏12本好书"
"第13届海门弘謇读书节12本好书"
购买此类图书可享88折优惠

阅读零距离

线上购书满88元，
可在当日9:00-18:00免费提供
同城送达的特快服务。

优秀奖

海报名称	一卷在手，书香满城
选送单位	江苏凤凰新华书店集团有限公司海门分公司
设 计 者	姜凯莉
发布时间	2023 年 4 月

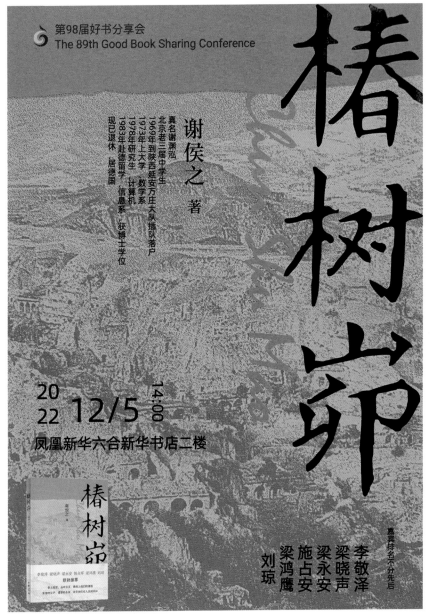

第98届好书分享会
The 89th Good Book Sharing Conference

椿树峁

谢侯之 著

真名谢渊泓
北京老三届中学生
1969年到陕西延安万庄大队插队落户
1973年上大学，数学系
1978年研究生，计算机
1983年赴德留学，信息系，获博士学位
现已退休，居德国

20
22 12/5 14:00

凤凰新华六合新华书店二楼

椿树峁

李敬泽
梁晓声
梁永安
施占安
梁鸿鹰
刘琼

嘉宾排名不分先后

设计心语

以黄色为基调，突出峁，也就是这些顶部浑圆、斜坡较陡的黄土小丘，还有这些层层叠叠的黄土窑洞，都是作家青年时代在陕北插队的记忆。

优秀奖

海报名称　第98届好书分享会之《椿树峁》

选送单位　江苏凤凰新华书店集团有限公司六合分公司

设 计 者　陈晓清

发布时间　2022年12月

采用阴郁深蓝为主色调，"呼喊"采用毛笔字体，配以印章效果，反映作者的情感。

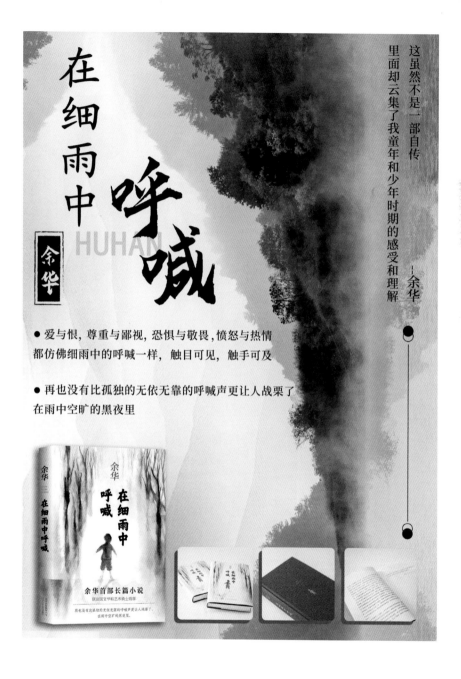

优秀奖

海报名称 《在细雨中呼喊》

选送单位 江苏凤凰新华书店集团有限公司常州分公司

设 计 者 周铿

发布时间 2022 年 11 月

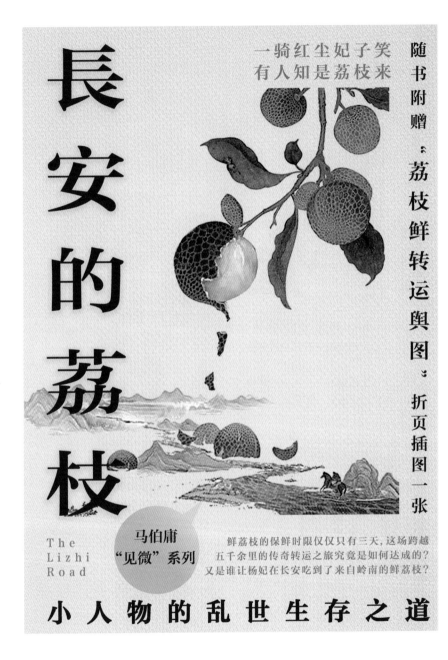

長安的荔枝

一骑红尘妃子笑
有人知是荔枝来

随书附赠"荔枝鲜转运舆图"折页插图一张

The Lizhi Road

马伯庸"见微"系列

鲜荔枝的保鲜时限仅仅只有三天,这场跨越五千余里的传奇转运之旅究竟是如何达成的?又是谁让杨妃在长安吃到了来自岭南的鲜荔枝?

小 人 物 的 乱 世 生 存 之 道

设计心语

一项将鲜荔枝运逾千里之距的艰难差事,以微观人事折射大唐宏观社会。

优秀奖

海报名称	《长安的荔枝》
选送单位	江苏凤凰新华书店集团有限公司南通分公司
设 计 者	孙佳祺
发布时间	2022 年 11 月

以"悠悠岁月"为主题，画面采用对角线构图呼应主标题，海报主体色借鉴了图书封面，以橙色和蓝色为主，色彩对比强烈，突出海报主题。

2022年诺贝尔文学奖得主安妮·埃尔诺作品

图书限时 8 折

悠悠岁月

《悠悠岁月》采用"无人称自传"的方式，实际上是在自己回忆的同时也促使别人回忆，以人们共有的经历反映出时代的演变，从而引起人们内心的强烈共鸣。大到国际风云，小到饮食服装，家庭聚会，乃至个人隐私，无不简洁生动。通过个人的经历来反映世界的进程，实际上写出了集体的记忆。

小说的时间跨度有六十年，因此无论什么年龄段的读者，都能从中找到自己熟悉的内容和清晰的记忆。

好书推荐

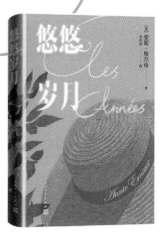

优秀奖

海报名称	《悠悠岁月》
选送单位	江苏凤凰新华书店集团有限公司昆山分公司
设 计 者	王怡宁
发布时间	2022 年 10 月

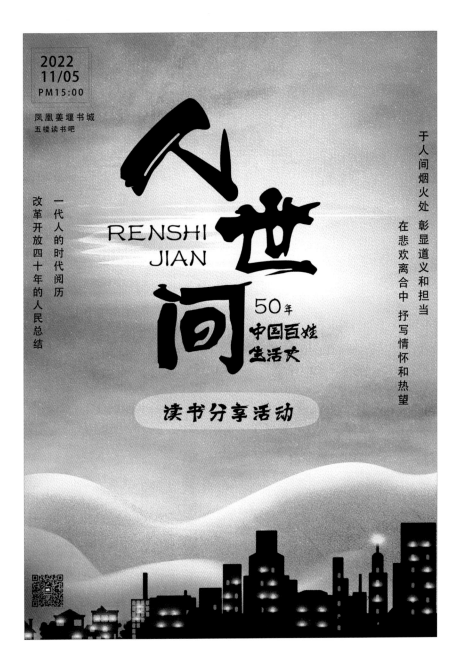

设计心语

任世间岁月轮回，伴人间万家灯火；品
改革开放四十年时代变迁，分享一代人
的时代阅历，共享人世间的温情。

优秀奖

海报名称	《人世间》
选送单位	江苏凤凰新华书店集团有限 公司姜堰分公司
设 计 者	王蓓
发布时间	2022 年 12 月

设计心语

说话讲究方圆曲直，用几何图形构成的
大幅人脸来表现这些技巧，有简明醒目
之效。

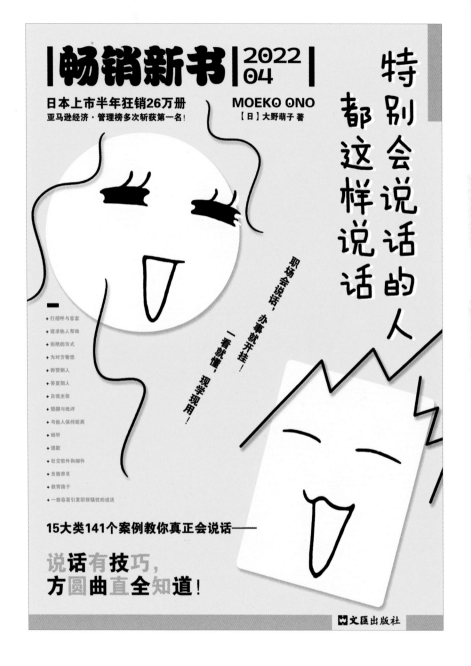

优秀奖

海报名称 《特别会说话的人都这样说话》

选送单位 江苏凤凰新华书店集团有限公司

兴化分公司

设 计 者 刘海燕

发布时间 2022 年 11 月

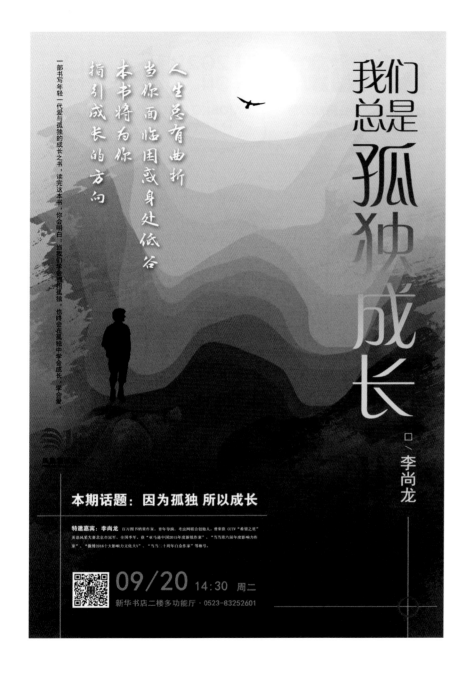

设计心语

人生难免孤独与无助，心中的阳光总会
指引我们前进的方向。

优秀奖

海报名称　《我们总是孤独成长》

选送单位　江苏凤凰新华书店集团有限
　　　　　公司兴化分公司

设 计 者　刘海燕

发布时间　2022 年 11 月

设计心语

人像浮雕、明艳的花朵和优雅的旗袍，共同表现了"花开花落"的创作主题。

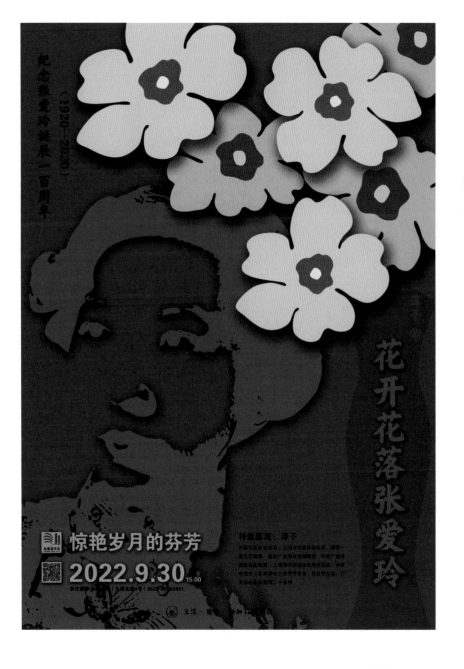

海报名称 《花开花落张爱玲》

选送单位 江苏凤凰新华书店集团有限
公司兴化分公司

设 计 者 刘海燕

发布时间 2022 年 11 月

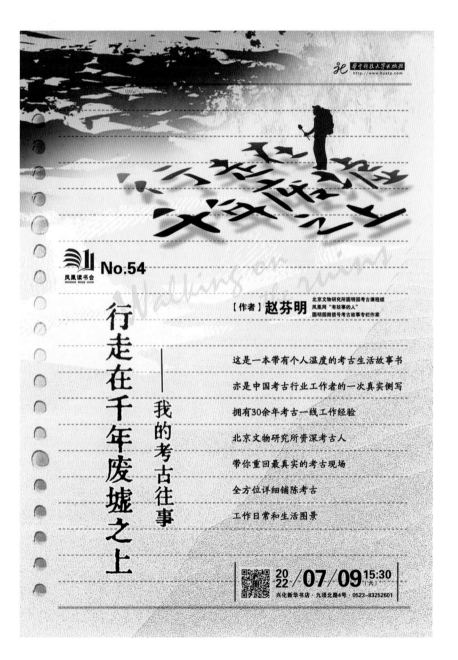

设计心语

考古工作的千辛万苦都写在了这本泛黄的笔记上。

优秀奖

海报名称　《行走在千年废墟之上》

选送单位　江苏凤凰新华书店集团有限
　　　　　公司兴化分公司

设 计 者　刘海燕

发布时间　2022 年 11 月

古物的拼接与画中画的立体感和时光交错感，展现华夏文明的繁荣美盛和岁月的包罗万象。

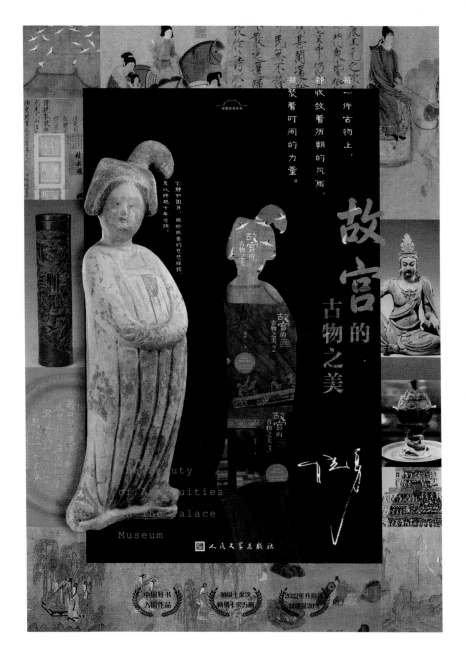

优秀奖

海报名称 繁华·万象

选送单位 江苏凤凰新华书店集团有限
公司响水分公司

设 计 者 刘承苏

发布时间 2022 年 12 月

沐光向海

读书会

2022.12 第十二期

嘉宾：曹文芳 | 12.22-12.23

内容提要

- 留住历史记忆
- 阅读文化名片
- 传递书香理念

本次活动由新华书店与全民阅读办联合举办，目的是为了促进全民阅读活动、提升长三角文化的品牌标识度和书业阅读空间的品质。本次沐光向海读书会是2022年的末期阅读活动，期许进一步营造积极健康的阅读风尚，助力书香满城、阅读的力量持续推进。

构建书香社会，需要从我做起，躬行实践，让我们用书香涵养城市气质，以书香助力家乡发展。

设计心语

"沐光向海"作为地方名片一直在为我们传递文化理念，让我们助力书香满城，推进阅读的力量。

优秀奖

海报名称　沐光向海

选送单位　江苏凤凰新华书店集团有限公司射阳分公司

设 计 者　陈洁

发布时间　2022 年 12 月

设计心语

翻开书卷犹如打开历史长河，以楚王墓出土的汉代玉璧衬托现代城市主体，展现了徐州的悠久历史和现代辉煌。

优秀奖

海报名称 第五届淮海书展暨第十二届
江苏书展徐州分展

选送单位 中国矿业大学出版社

设 计 者 周奕如

发布时间 2022 年 6 月

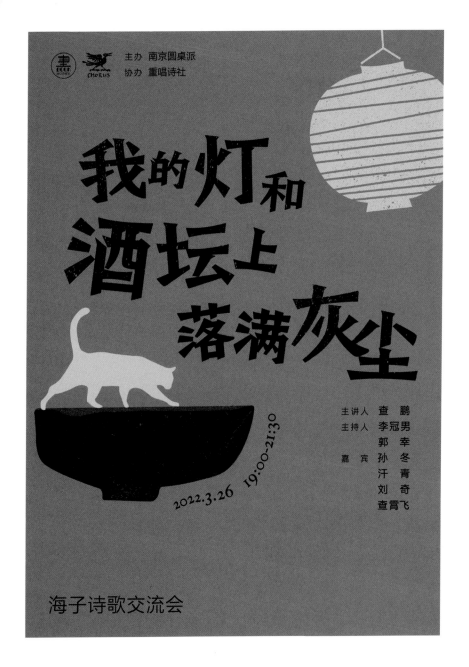

设计心语

海子是一位理想主义诗人，3月26日是
他逝世的日子。海子在卧轨的时候，手
里攥着一个橘子，因而本海报采用暖橘
色为主色调。他的生命短暂却又极具爆
发力。他的诗滋养着一代代读者，让人
们在每个春天都想起他。

优秀奖

海报名称　我的灯和酒坛上落满灰尘

选送单位　江苏凤凰新华书店集团有限
　　　　　公司凤凰书城分公司

设 计 者　薛顾璨

发布时间　2022 年 3 月

《译林》杂志自 1979 年创刊以来，持续为读者提供健康的精神食粮，堪称业界常青树。译林社的"应援色"亦为绿色，因而选取绿色为主色调。《译林》杂志刊登的多为悬疑、推理等受众广的作品，这些作品脍炙人口，老少皆宜，情节精彩，常给人带来酣畅淋漓的阅读体验，仿如在颅内"放烟花"。

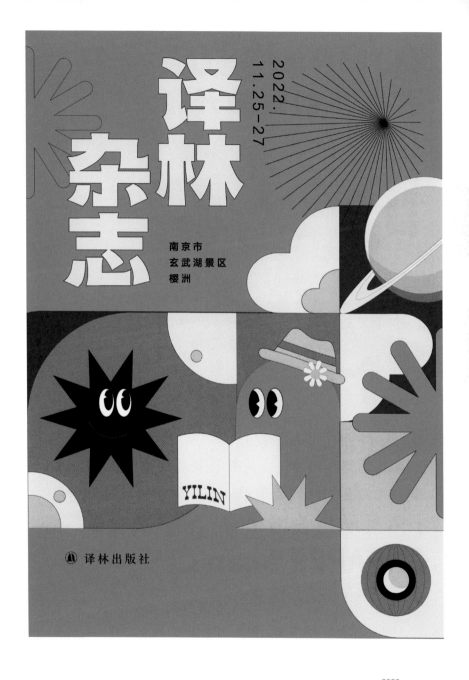

优秀奖

海报名称	《译林》杂志
选送单位	江苏凤凰新华书店集团有限公司凤凰书城分公司
设计者	薛顾璨
发布时间	2022 年 11 月

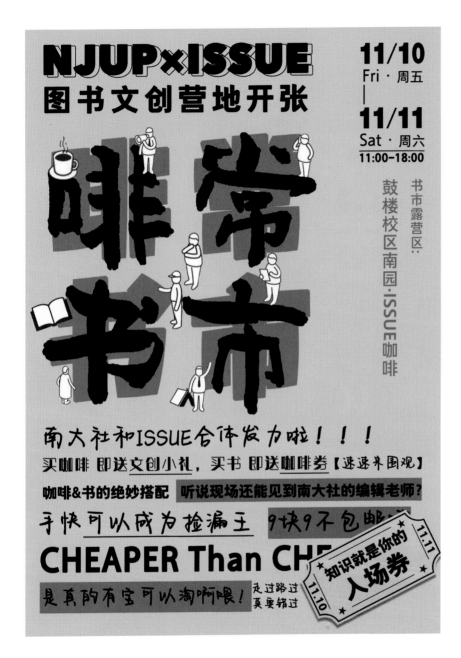

设计心语

在"双十一"大促节点，将咖啡厅充盈书香，让都市休闲与文人书墨碰撞。利用醒目敞亮的颜色对撞，给人视觉以好似咖啡对味蕾的冲击。露营、咖啡、书籍、文创……哪样不是当代人的精神必需品呢？

优秀奖

海报名称　啡常书市

选送单位　南京大学出版社

设 计 者　韩潇越

发布时间　2022 年 11 月

设计心语

有关访谈录系列图书的促销活动，是对话，是会面，是聆听，是诉说，通过访谈的形式，拉近大众与各界名人的距离。通过纸纹与线条的搭配、点与面的结合，海报的整体风格呈现像是跃然纸上的对话。

海报名称 面对面的你和我
选送单位 南京大学出版社
设 计 者 韩潇越
发布时间 2022 年 12 月

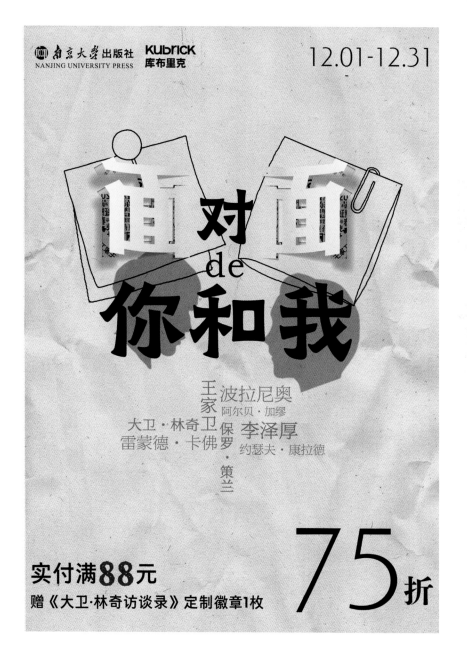

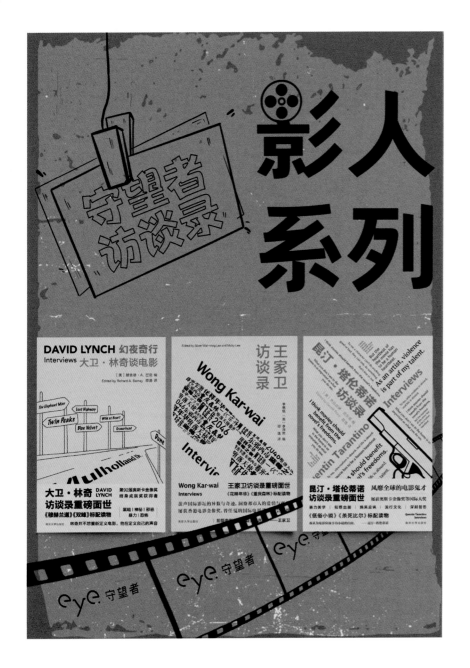

设计心语

守望者访谈录——影人系列，咖色衬底，
电影胶卷跃然于上，穿插在电影人的访
谈录之间。仿佛放映机的喀喀声已经传
入耳膜，诉说着电影人的故事。

优秀奖

海报名称	影人系列
选送单位	南京大学出版社
设 计 者	韩潇越
发布时间	2022 年 11 月

父爱如山，父亲的背影永生不忘。

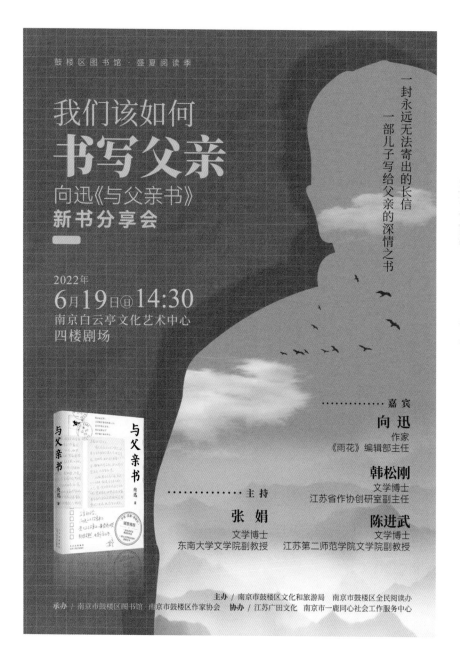

优秀奖

海报名称 书写父亲

选送单位 江苏凤凰新华书店集团有限
公司凤凰书城分公司

设 计 者 胡雯雯

发布时间 2022 年 6 月

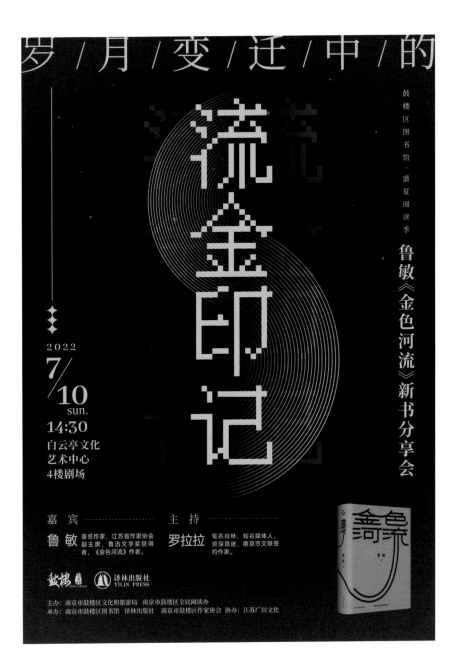

设计心语

流动的曲线，金色的人生。

优秀奖

海报名称　流金印记

选送单位　江苏凤凰新华书店集团有限

　　　　　公司凤凰书城分公司

设 计 者　胡雯雯

发布时间　2022 年 7 月

鼓楼区图书馆·盛夏阅读季

一半雪泥鸿爪

一半烟火人间

《交叉的彩虹》新书分享会

……… 一个睿智的叙事者，带着"人间洞察者"的细腻与深刻 ………

嘉宾｜**朱 辉**
中短篇小说集《交叉的彩虹》作者，现任江苏省作家协会副主席、《雨花》杂志主编，鲁迅文学奖获得者。

嘉宾｜**王彬彬**
当代文学评论家，文学史家，现任江苏省作家协会副主席，南京大学文学院教授。

嘉宾｜**何同彬**
文学评论家，南京市鼓楼区作家协会常务副主席，现任《扬子江文学评论》副主编。

嘉宾｜**韩松刚**
文学博士，文学评论家，现任江苏省作家协会创研室副主任。

主持｜**李 黎**
作家，诗人，南京市鼓楼区作家协会副主席，现任江苏凤凰文艺出版社副总编辑。

主办：南京市鼓楼区文化和旅游局 南京市鼓楼区全民阅读办 江苏凤凰文艺出版社
承办：南京市鼓楼区图书馆 南京市鼓楼区作家协会
协办：江苏广田文化 南京市一鹿同心社会工作服务中心

活动时间
2022.SUN
05.29
—
14:30

活动地点
白云亭文化艺术中心4楼剧场

海报名称 一半雪泥鸿爪 一半烟火人间

选送单位 江苏凤凰新华书店集团有限公司
凤凰书城分公司

设 计 者 胡雯雯

发布时间 2022 年 5 月

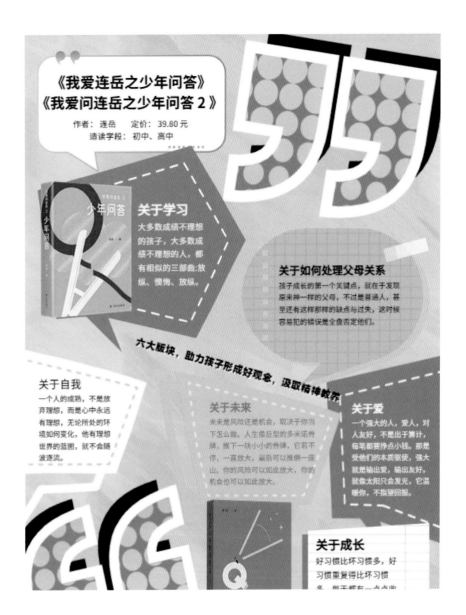

《我爱连岳之少年问答》
《我爱问连岳之少年问答 2 》

作者：连岳　　定价：39.80 元
适读学段：初中、高中

关于学习

大多数成绩不理想的孩子，大多数成绩不理想的人，都有相似的三部曲：放纵、懊悔、放弃。

关于如何处理父母关系

孩子成长的第一个关键点，就在于发现原来神一样的父母，不过是普通人，甚至还有这样那样的缺点与过失，这时候容易犯的错误是全盘否定他们。

六大版块，助力孩子形成好观念，汲取精神教养

关于自我

一个人的成熟，不是放弃理想，而是心中永远有理想，无论所处的环境如何变化，他有理想世界的蓝图，就不会随波逐流。

关于未来

未来是风险还是机会，取决于你当下怎么做。人生像巨型的多米诺骨牌，推下一块小小的骨牌，它若不停，一直放大，最后可以推倒一座山，你的风险可以如此放大，你的机会也可以如此放大。

关于爱

一个强大的人，爱人，对人友好，不是出于算计，每笔都要挣点小钱，那是受他们的本质驱使，强大就是输出爱，输出友好。就像太阳只会发光，它温暖你，不指望回报。

关于成长

好习惯比坏习惯多，好习惯重复得比坏习惯多，每天都有一点点收获

设计心语

成长的过程中总会遇到许多问题，如同妈妈贴在冰箱上密密麻麻的便利贴，等着你去一张张解决它。

优秀奖

海报名称　关于成长的一切
选送单位　译林出版社
设 计 者　许益聃
发布时间　2022 年 2 月

设计心语

唤醒尘封已久的儿时记忆，直指城市人内心的悬浮真相。

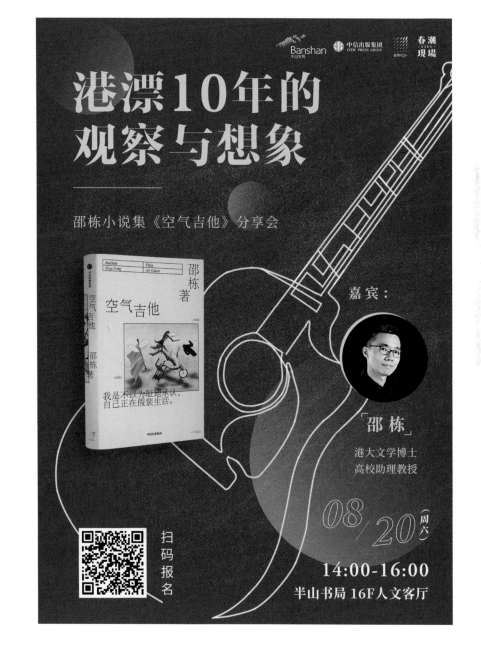

海报名称 港漂 10 年的观察与想象

选送单位 常州半山书局

设 计 者 徐寅希

发布时间 2022 年 8 月

设计心语

欢迎来红山动物园做客，汲取面对生活的正能量。

优秀奖

海报名称　欢迎来我家做客

选送单位　常州半山书局

设 计 者　徐寅希

发布时间　2022 年 8 月

设计心语

在星空下对话文字，在阅读中找寻初心。

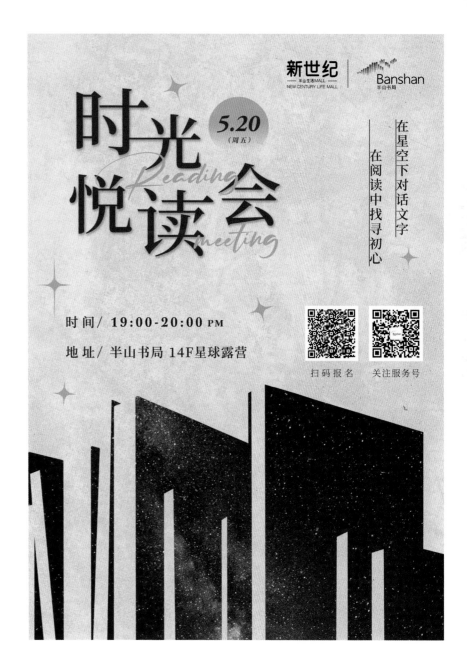

海报名称　时光悦读会

选送单位　常州半山书局

设 计 者　徐寅希

发布时间　2022 年 4 月

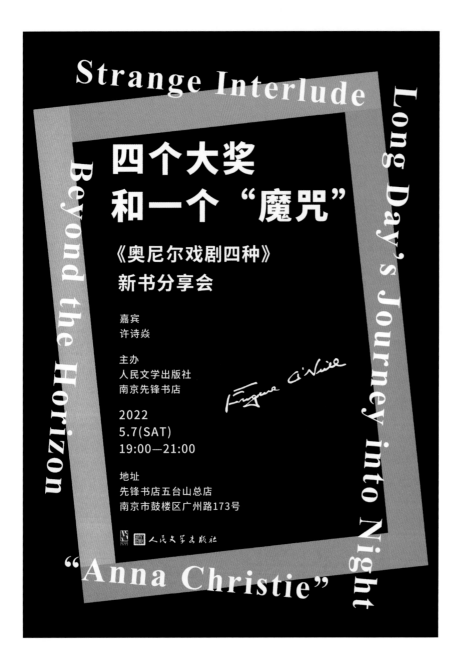

设计心语

书籍包含四部作品，提取四部作品的主
题颜色结合四部作品的英文名作为海报
主视觉。

优秀奖

海报名称　四个大奖和一个"魔咒"

选送单位　南京先锋书店

设 计 者　韩江姗

发布时间　2022 年 4 月

设计心语

以麦穗为背景，农民伯伯手捧书籍，传达书籍就像我们的粮食一样珍贵又必不可少。

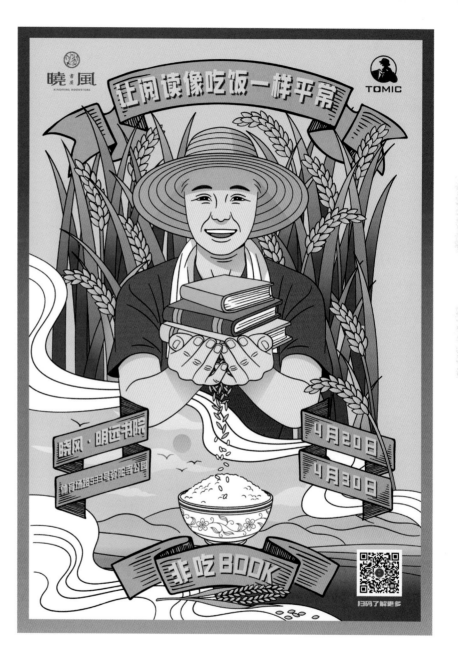

优秀奖

海报名称 "非吃 BOOK"让阅读像吃饭一样平常

选送单位 杭州晓风图书有限公司

设 计 者 陈诗宇

发布时间 2022 年 4 月

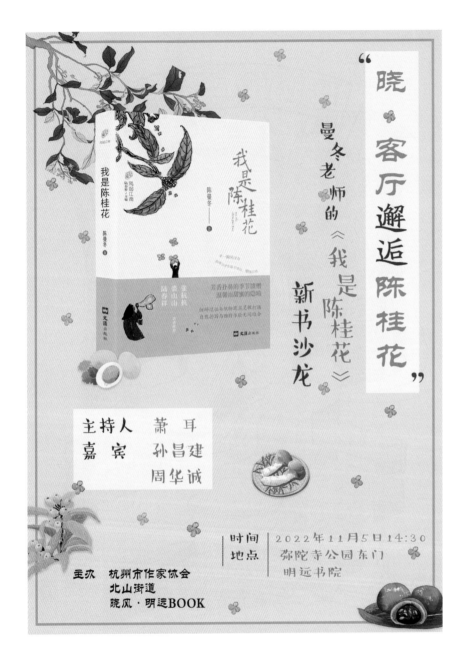

设计心语

以黄色为主色调，左上角的桂花枝干刚好与书呼应，飘散的桂花整体散发着桂花芳香。

海报名称　晓客厅邂逅陈桂花

选送单位　杭州晓风图书有限公司

设 计 者　陈诗宇

发布时间　2022 年 5 月

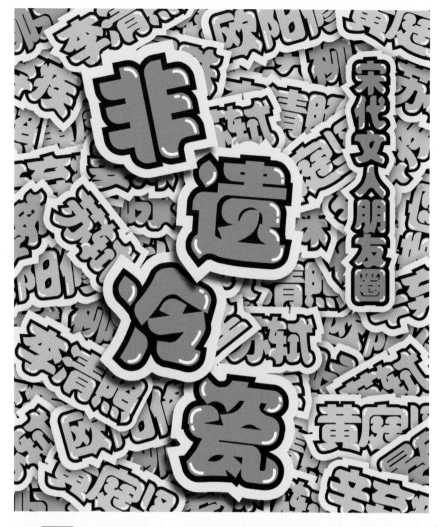

冷瓷是用冷瓷土纯手工制作的一种工艺，每一种花型的工序不同，多的有十几种工序，花瓣风干后呈现瓷玉般半透明。本次分享将由活态馆春景老师带大家感受冷瓷中的秋日风光。

优秀奖

海报名称　非遗冷瓷

选送单位　杭州晓风图书有限公司

设 计 者　陈昊南

发布时间　2022 年 10 月

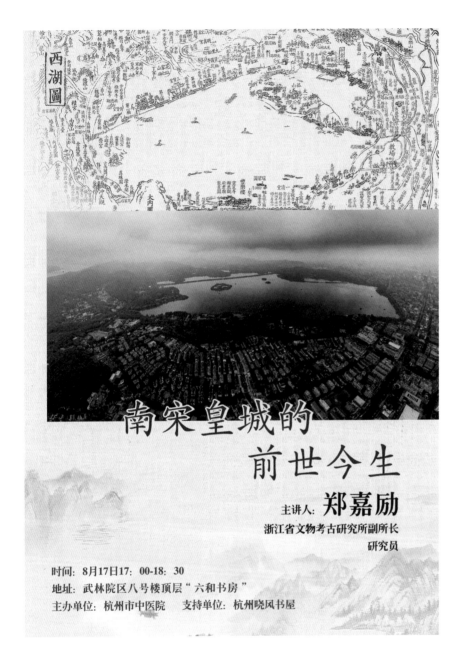

南宋皇城的
前世今生

主讲人: **郑嘉励**
浙江省文物考古研究所副所长
研究员

时间: 8月17日17：00-18：30
地址: 武林院区八号楼顶层"六和书房"
主办单位: 杭州市中医院　支持单位: 杭州晓风书屋

设计心语

通过同一个角度不同年代的对比，突出主题。

优秀奖

海报名称	南宋皇城的前世今生
选送单位	杭州晓风图书有限公司
设 计 者	陈昊南
发布时间	2022 年 8 月

设计心语

中国历史新认知。

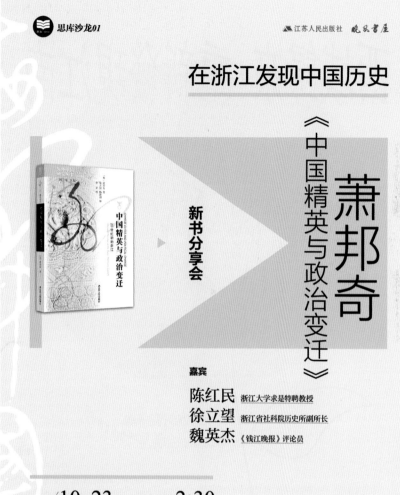

优秀奖

海报名称 在浙江发现中国历史
选送单位 杭州晓风图书有限公司
设 计 者 沈鑫
发布时间 2022 年 10 月

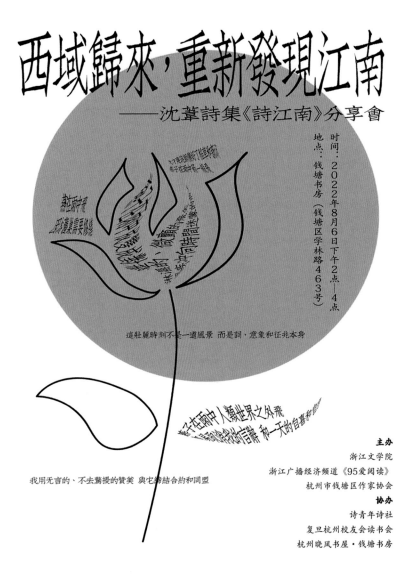

西域歸來，重新發現江南
——沈葦詩集《詩江南》分享會

时间：2022年8月6日下午2点—4点
地点：钱塘书房（钱塘区学林路463号）

主办
浙江文学院
浙江广播经济频道《95爱阅读》
杭州市钱塘区作家协会
协办
诗青年诗社
复旦杭州校友会读书会
杭州晓风书屋·钱塘书房

优秀奖

海报名称　西域归来，重新发现江南
选送单位　杭州晓风图书有限公司
设 计 者　沈鑫
发布时间　2022年8月

从非遗向宋韵，从技术向艺术的蜕变。

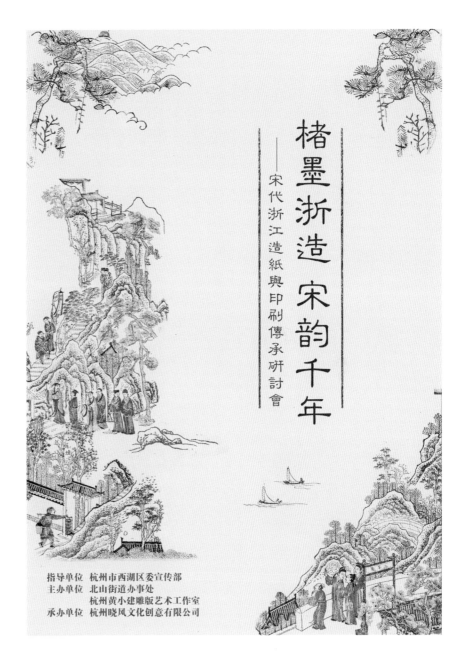

海报名称 楮墨浙造 宋韵千年

选送单位 杭州晓风图书有限公司

设 计 者 朱钰芳

发布时间 2022 年 10 月

设计心语

走进深空，思考人类发展与未来。

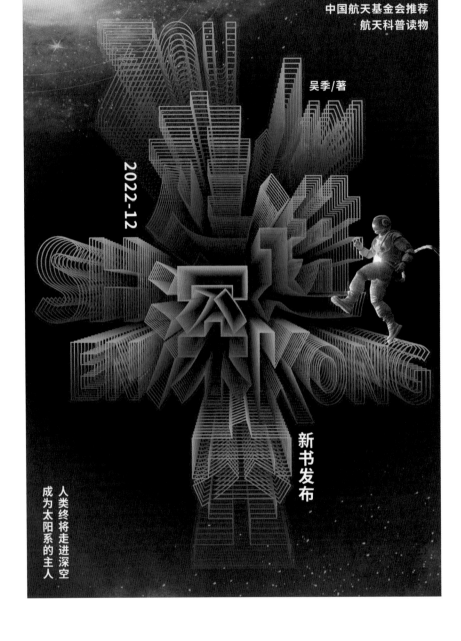

优秀奖

海报名称　《走进深空》

选送单位　浙江教育出版社

设 计 者　徐原

发布时间　2022 年 11 月

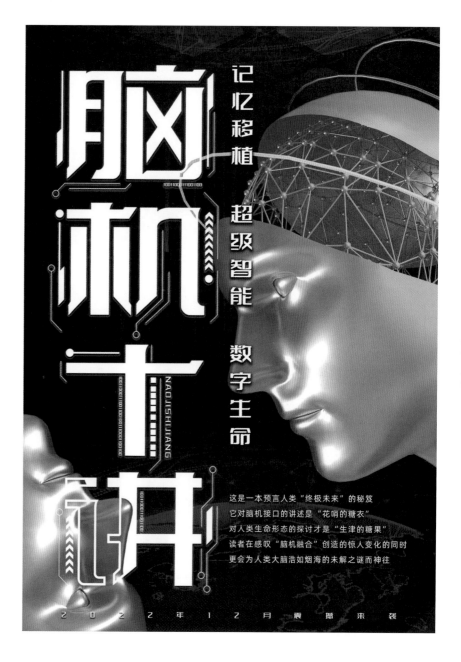

优秀奖

海报名称 《脑机十讲》

选送单位 浙江教育出版社

设 计 者 徐原

发布时间 2022 年 12 月

书 名：橡皮擦乐队　　作 者：荆凡　　定 价：32元　　出版时间：2023年1月　　适读年龄：10-14岁

设计心语

衰老和病症虽然不可逆，但"爱"，就是良药。

优秀奖

海报名称　《橡皮擦乐队》
选送单位　浙江少年儿童出版社
设 计 者　鲍春菁
发布时间　2022 年 11 月

　　一段人与海豚的传奇交往，三重荡气回肠的生命礼赞。

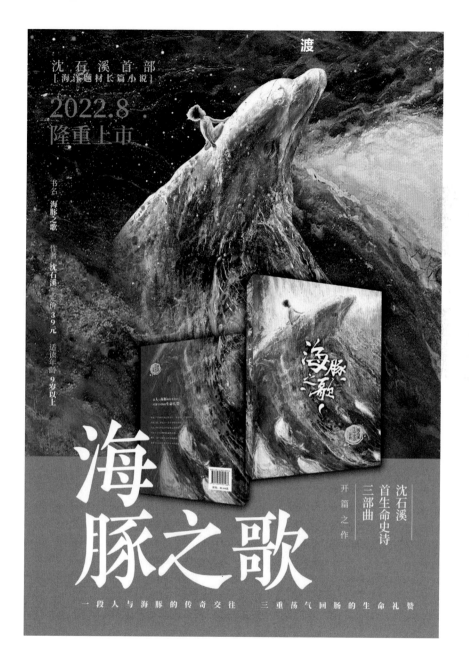

优秀奖

海报名称　《海豚之歌》

选送单位　浙江少年儿童出版社

设 计 者　鲍春菁

发布时间　2022 年 8 月

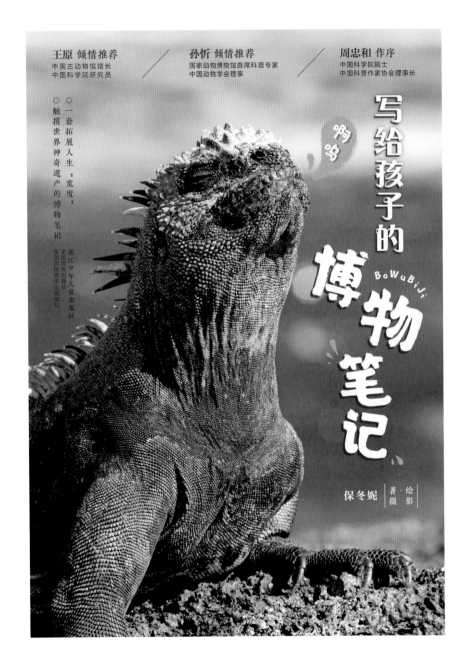

王原 倾情推荐
中国古动物馆馆长
中国科学院研究员

孙忻 倾情推荐
国家动物博物馆首席科普专家
中国动物学会理事

周忠和 作序
中国科学院院士
中国科普作家协会理事长

一套拓展人生"宽度"

触摸世界神奇遗产的博物笔记

浙江少年儿童出版社
全国优秀出版社
全国百佳图书出版单位

写给孩子的

呦呦

博物
笔记

BoWuBiJi

保冬妮 著·绘
摄·影

设计心语

拓展孩子人生"宽度"，触摸世界神奇遗产。

优秀奖

海报名称　写给孩子的博物笔记

选送单位　浙江少年儿童出版社

设 计 者　陈悦帆

发布时间　2022 年 12 月

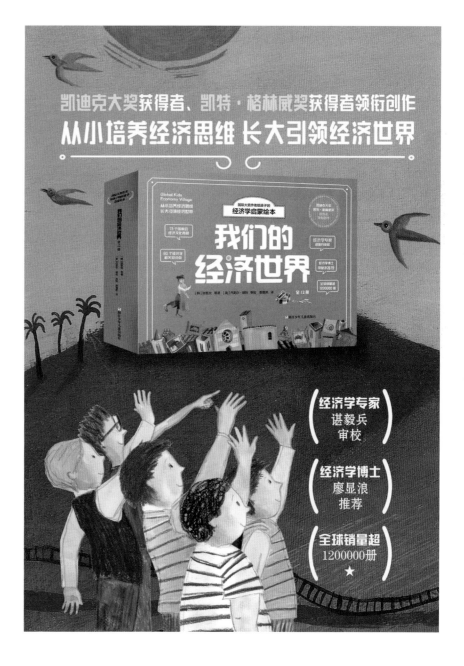

海报名称 《我们的经济世界》

选送单位 浙江少年儿童出版社

设 计 者 柳红夏

发布时间 2022 年 5 月

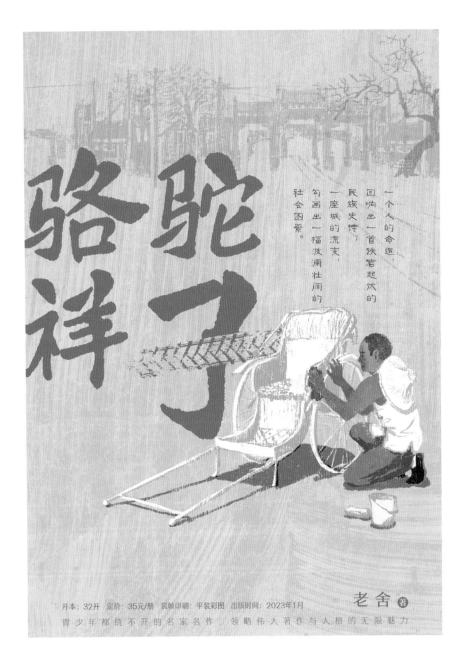

骆驼祥子

骆驼祥子

一个人的命运，回响出一首跌宕起伏的民族史诗，一座城的流变，勾画出一幅波澜壮阔的社会图景。

开本：32开　定价：35元/册　装帧印刷：平装彩图　出版时间：2023年1月

青少年都绕不开的名家名作，领略伟大著作与人格的无限魅力

老舍 著

设计心语

祥子努力拉车的身影和远处北京城的灯影形成了鲜明对比，标题上的车轮印记也勾勒出这一时期的祥子怀揣美好希望的样子。

优秀奖

海报名称　《骆驼祥子》

选送单位　浙江少年儿童出版社

设 计 者　赵琳

发布时间　2022 年 11 月

设计心语

父母既要为孩子遮风挡雨，又要放手让
其飞翔。

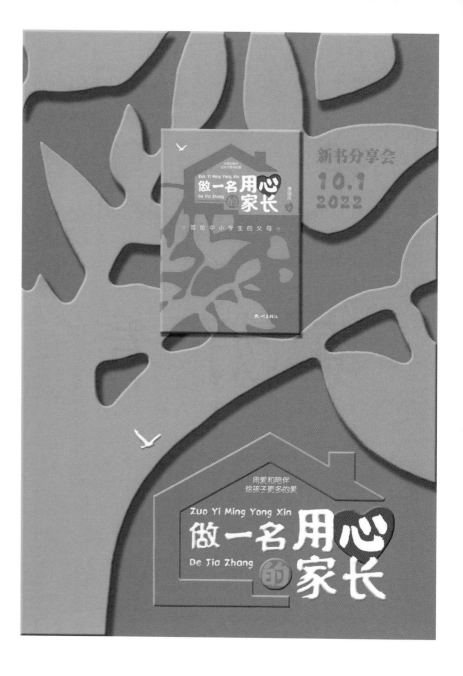

优秀奖

海报名称 "树"屋

选送单位 杭州出版社

设 计 者 王立超　卢晓明

发布时间 2022 年 10 月

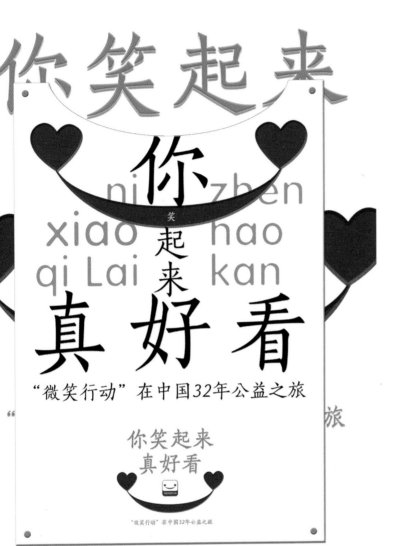

海报名称 背心

选送单位 杭州出版社

设 计 者 王立超　卢晓明

发布时间 2022 年 11 月

以汗水为墨，书写锦绣年华，赞美普通工人的劳动精神。

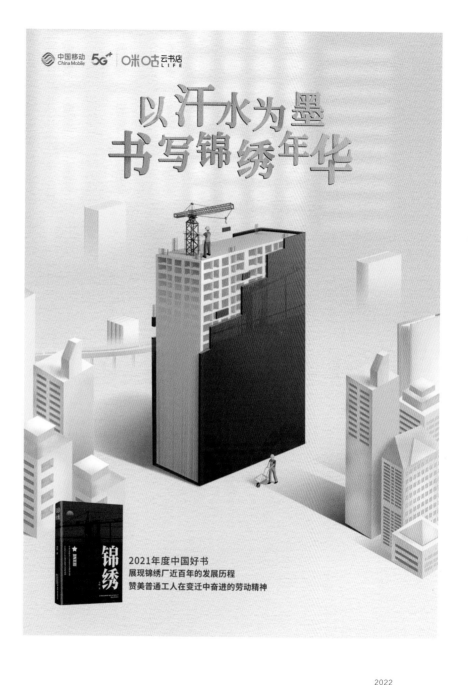

优秀奖

海报名称 锦绣年华

选送单位 咪咕数字传媒有限公司

设计者 莫泽彤 赵洪云

发布时间 2022 年 5 月

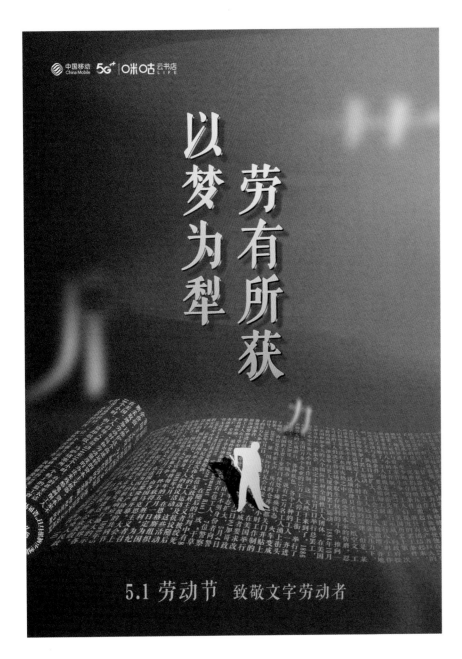

设计心语

以梦为犁，劳有所获，致敬文字劳动者。

优秀奖

海报名称 以梦为犁

选送单位 咪咕数字传媒有限公司

设 计 者 张楠 赵洪云

发布时间 2022 年 5 月

用侧脸来代表主题缺席者的未知，用 VR
眼镜和电路线体现赛博和科技感，主色
调回归最终的主题——爱。

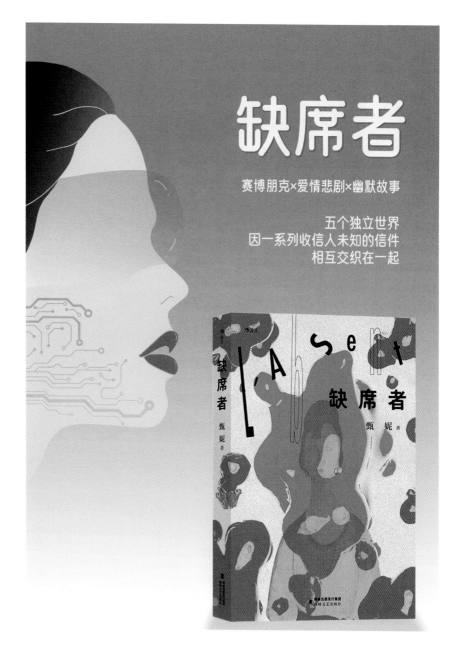

优秀奖

海报名称 《缺席者》

选送单位 浙江上虞新华书店有限公司

设 计 者 石李娜

发布时间 2022 年 12 月

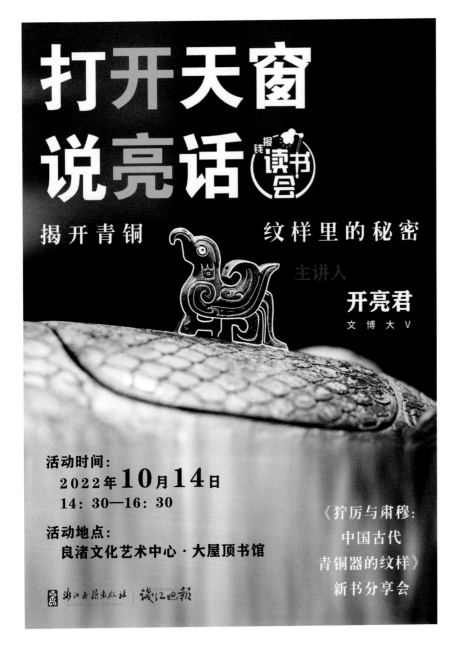

设计心语

揭开青铜纹样里的秘密。

优秀奖

海报名称	打开天窗说亮话
选送单位	浙江古籍出版社
设 计 者	吴思璐
发布时间	2022 年 10 月

设计心语

浙江考古这些年，从良渚说起。

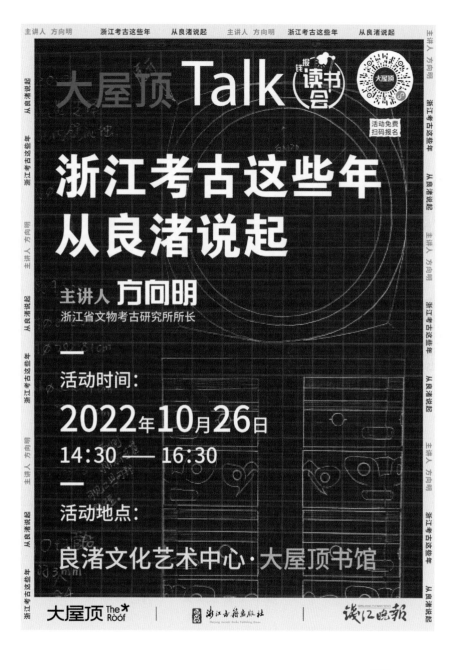

海报名称 良渚线绘

选送单位 浙江古籍出版社

设 计 者 吴思璐

发布时间 2022 年 10 月

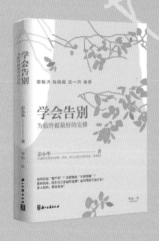

人生大事，无非生老病死

《学会告别：为临终做最好的安排》

新书分享会

时间： 2022年9月9日18:00

地点： 晓风·明远book

嘉宾： 彭小华

《学会告别》作者

文艺学博士

临终、死亡心理文化研究者

钱江晚报 × 浙江古籍出版社 × 晓风书屋

优秀奖

海报名称　人生大事，无非生老病死

选送单位　浙江古籍出版社

设 计 者　吴思璐

发布时间　2022 年 9 月

摄影是什么？从定义和属性上说，这个
问题已没有标准答案。

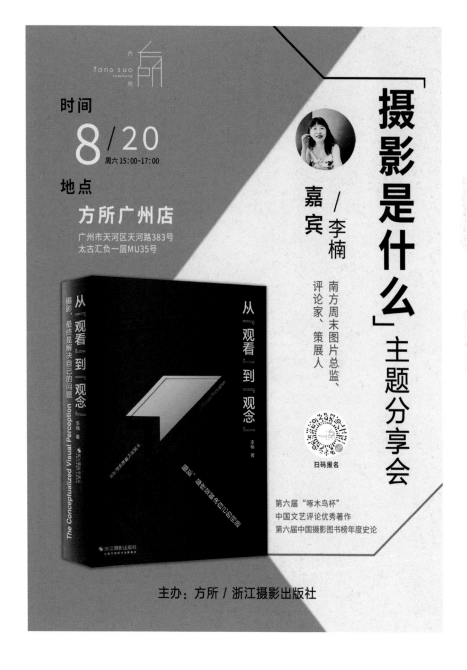

海报名称 摄影是什么

选送单位 浙江摄影出版社

设 计 者 秦逸云

发布时间 2022 年 8 月

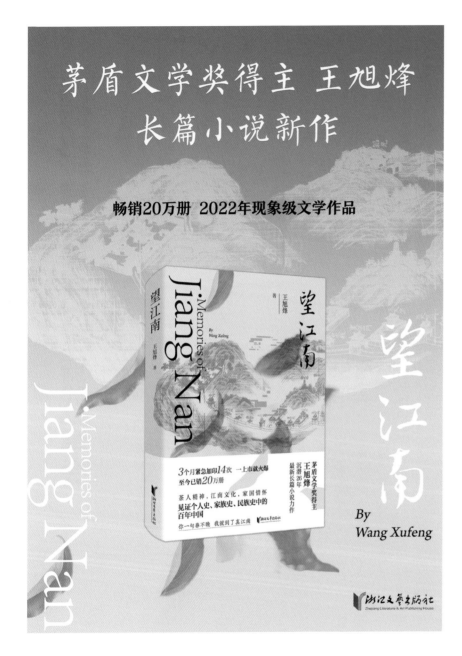

优秀奖

海报名称 　《望江南》

选送单位 　浙江文艺出版社

设 计 者 　吴瑕

发布时间 　2022 年 5 月

设计心语

岁寒冬将始，煮饺话团圆。与读者一起
围炉论书，共品"书间风味"。

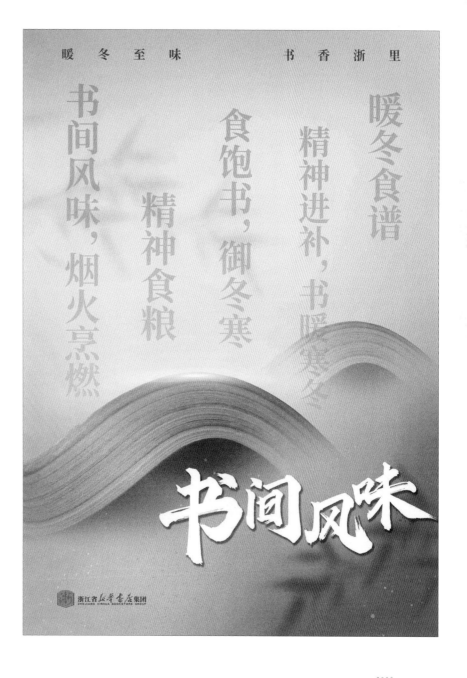

海报名称 书间风味

选送单位 浙江省新华书店集团有限公司

设 计 者 周颖琦

发布时间 2022 年 11 月

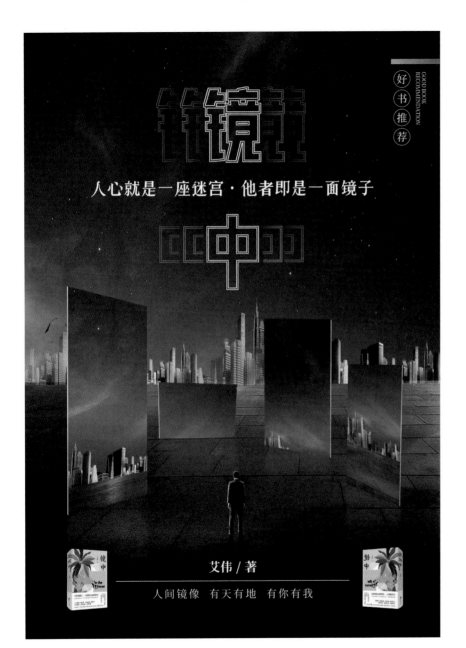

设计心语

人心就是一座迷宫，他者就是一面镜子。

优秀奖

海报名称	镜中世界
选送单位	浙江萧山新华书店有限公司
设 计 者	周汝莎
发布时间	2022 年 12 月

挣脱过去，寻找自由！

海报名称 《蛤蟆先生去看心理医生》

选送单位 浙江建德新华书店有限公司

设 计 者 程薪樾

发布时间 2022 年 12 月

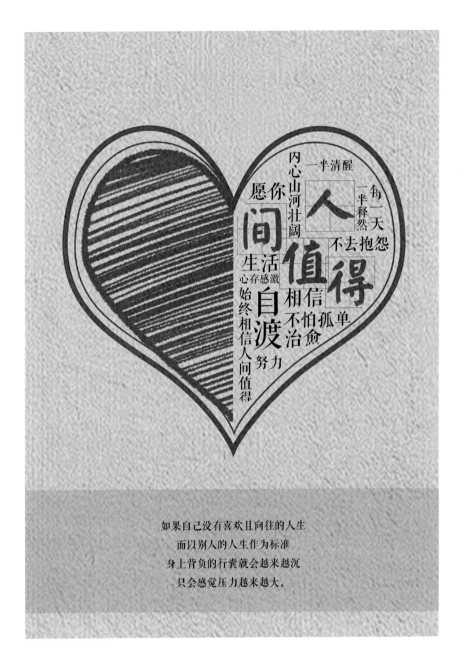

如果自己没有喜欢且向往的人生
而以别人的人生作为标准
身上背负的行囊就会越来越沉
只会感觉压力越来越大。

优秀奖

海报名称 人间值得

选送单位 浙江建德新华书店有限公司

设 计 者 程薪樾

发布时间 2022 年 12 月

世界上只有一种英雄主义，就是在认清了
生活的本质后，依旧热爱生活。

SO LIFE
IS VERY MUCH
LIKE LIFE

于是生活

像极了 生活

梁实秋 著

这年头儿，
彼此知道都还活着，实在不易

多少人栖栖惶惶地寻找饭碗，
多少人蝇营狗苟地谋求饭碗，
又有多少人战战兢兢地唯恐打破饭碗！

中国友谊出版公司

生活家 梁实秋
趣味散文精华选

优秀奖

海报名称　《于是生活像极了生活》

选送单位　浙江建德新华书店有限公司

设 计 者　程薪樾

发布时间　2022 年 12 月

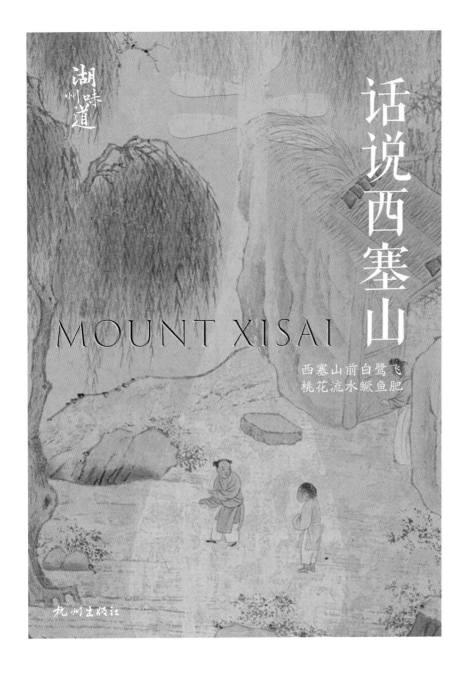

设计心语

以古人物质生产和精神文明为依托，提取古代生活元素，凸显"湖州味道"系列丛书中的生活况味。

优秀奖

海报名称 话说西塞山

选送单位 杭州出版社

设 计 者 卢晓明　王立超　郑宇强

发布时间 2022 年 11 月

传承红色基因，赓续精神血脉。

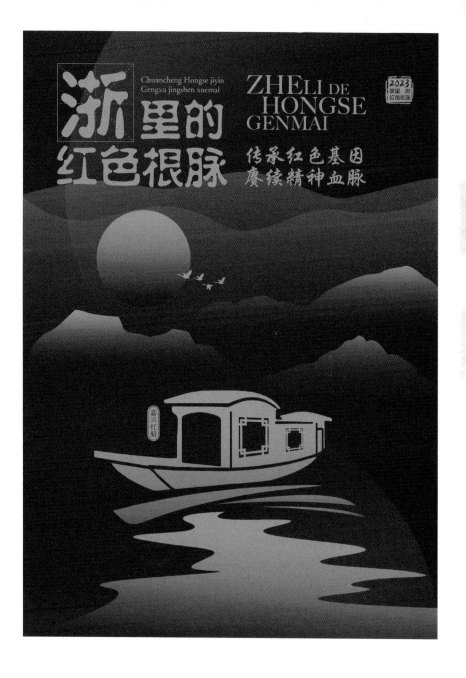

海报名称 浙里的红色根脉

选送单位 杭州出版社

设 计 者 蔡海东

发布时间 2022 年 12 月

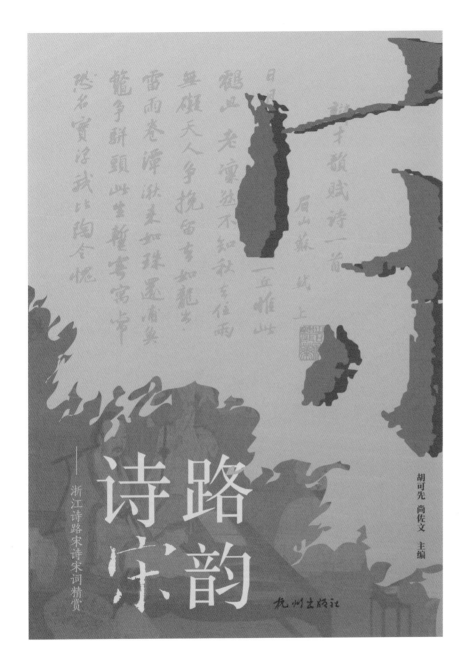

设计心语

提取"宋"字元素，将风雅韵味与诗词
相互融合，让宋韵文化与宋代诗词同时
展现，相辅相成。

优秀奖

海报名称 诗路宋韵

选送单位 杭州出版社

设 计 者 倪欣

发布时间 2022 年 12 月

设计心语

曲径、背影的抽象风景如侧颜，符号化的画面符合现代诗歌的气质。

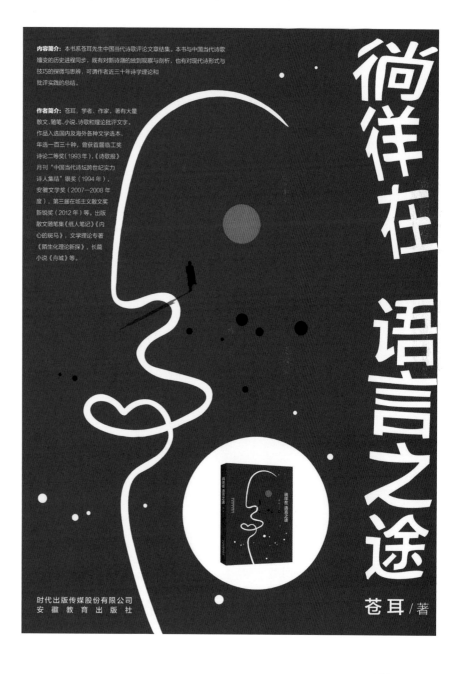

海报名称　《徜徉在语言之途》

选送单位　安徽教育出版社

设 计 者　吴亢宗

发布时间　2022 年 1 月

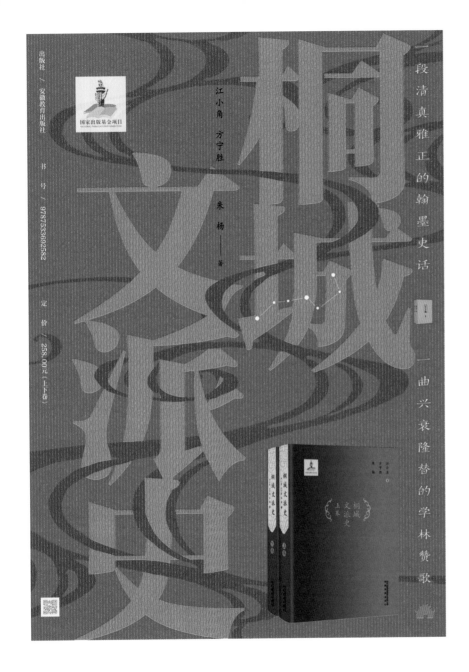

一段清真雅正的翰墨史话

一曲兴衰隆替的学林赞歌

江小角　方宁胜

朱　杨 —— 著

出版社 /. 安徽教育出版社

书　号 / 9787533692582

定　价 / 258.00元（上下卷）

国家出版基金项目
NATIONAL PUBLICATION FOUNDATION

设计心语

桐城文庙、北斗文曲星寓意文派群星璀璨；曲折的流水纹象征其三百年波澜壮阔的历史，影响深远。蓝红撞色有视觉冲击力。

优秀奖

海报名称　《桐城文派史》

选送单位　安徽教育出版社

设 计 者　吴亢宗

发布时间　2022 年 1 月

设计心语

本书以图见长，故将《三国演义》中一些名场面点缀其中，诉求直接，有趣味。构图留白，力求散而不乱，主体突出。

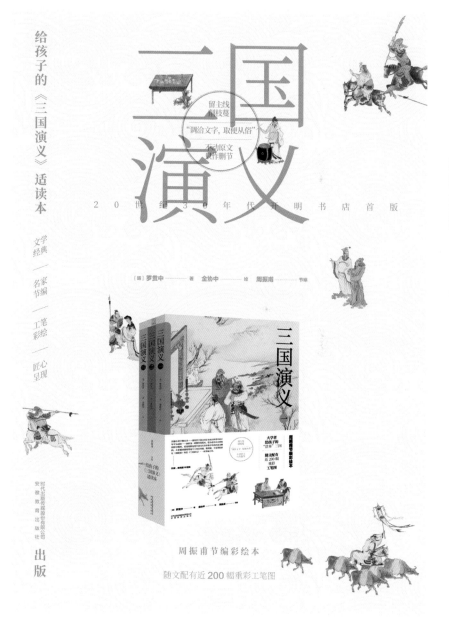

优秀奖

海报名称　《三国演义》

选送单位　安徽教育出版社

设 计 者　吴亢宗

发布时间　2022 年 1 月

优秀奖

海报名称 《沈石溪和他的朋友们》海
报1
选送单位 安徽科学技术出版社
设 计 者 武迪
发布时间 2022 年 1 月

房子和微生物的趣味组合形成视觉冲击。

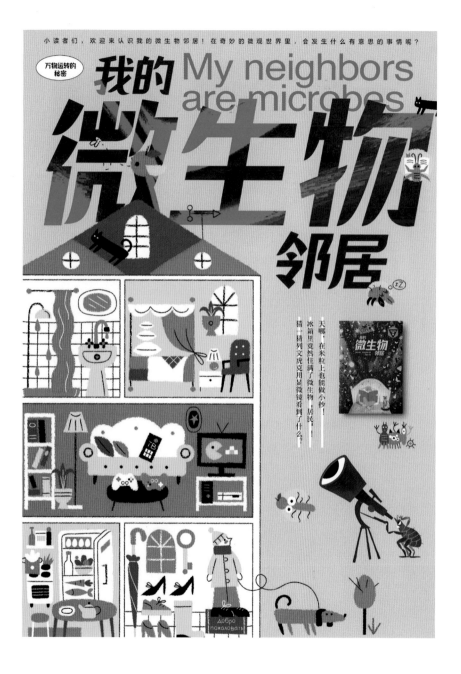

海报名称 《我的微生物邻居》海报1

选送单位 安徽科学技术出版社

设 计 者 武迪

发布时间 2022 年 2 月

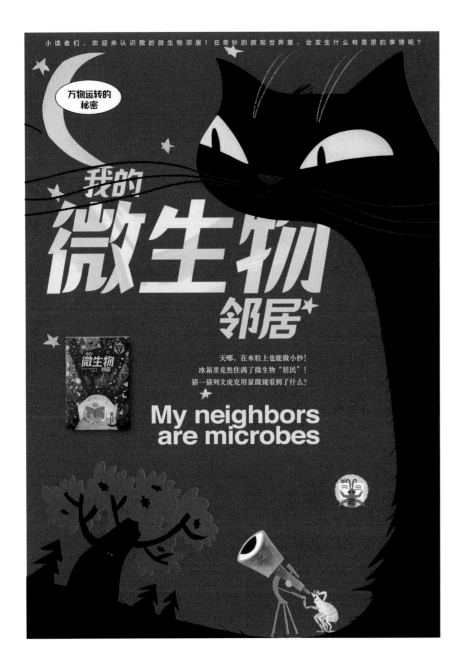

设计心语

动物和微生物的趣味结合形成颜色反差，
突出主题。

优秀奖

海报名称　《我的微生物邻居》海报 2

选送单位　安徽科学技术出版社

设 计 者　武迪

发布时间　2022 年 2 月

设计心语

用 52 位中华科技星人物，展现科学家们
敢为人先、勇攀高峰的精神。

优秀奖

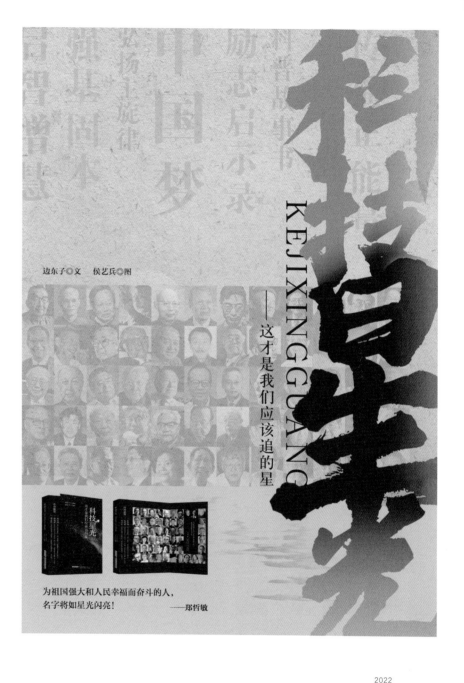

海报名称	《科技星光》海报 1
选送单位	安徽科学技术出版社
设 计 者	王天然
发布时间	2022 年 2 月

乡村振兴，关键在人，关键在干。乡村发展要规划，要引领，让农村的机会吸引人，让农村的环境留住人。

优秀奖

海报名称	规划引领，留住乡愁留住美
选送单位	安徽科学技术出版社
设计者	王天然
发布时间	2022 年 2 月

设计心语

海报以条形码为构架，衍生出知识的海洋，喻示着阅读不仅能点亮生活，还能让思想之船远帆航行。

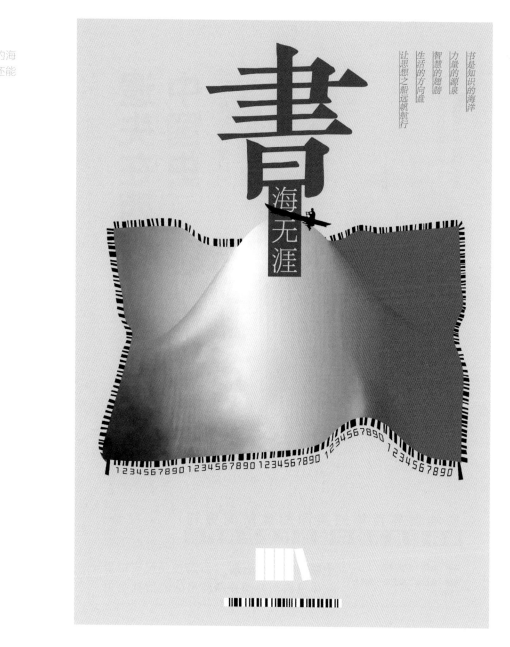

优秀奖

海报名称 书海无涯

选送单位 安徽科学技术出版社

设 计 者 王艳

发布时间 2022 年 2 月

设计心语

通过鲜明颜色和单色底图的结合，以及与重文字标题的对比，展现出西方人观察中国百姓生活的视角。

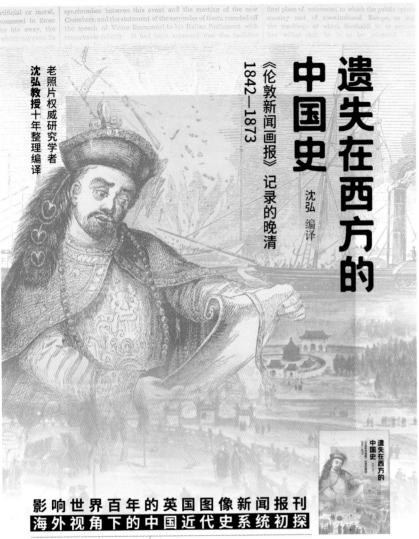

老照片权威研究学者
沈弘教授十年整理编译

《伦敦新闻画报》记录的晚清
1842—1873

遗失在西方的中国史

沈弘 编译

影响世界百年的英国图像新闻报刊
海外视角下的中国近代史系统初探

马勇｜陈琦｜作序推荐
雷颐｜余世存｜解玺璋｜冯克力
等学者推荐

千幅原刊珍藏版画　　百篇现场纪实报道
立体重构海外图像新闻里的晚清社会史

优秀奖

海报名称　《遗失在西方的中国史》

选送单位　北京时代华文书局

设 计 者　程慧

发布时间　2022 年 1 月

通过手绘还原剧中沙发，带读者回忆幕后故事。通过最简洁的中英文文字呈现最真实的感受。

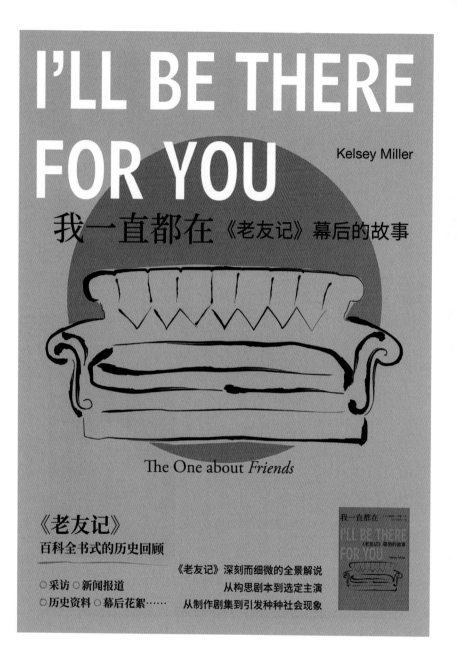

优秀奖

海报名称 《老友记》

选送单位 北京时代华文书局

设 计 者 程慧

发布时间 2022 年 1 月

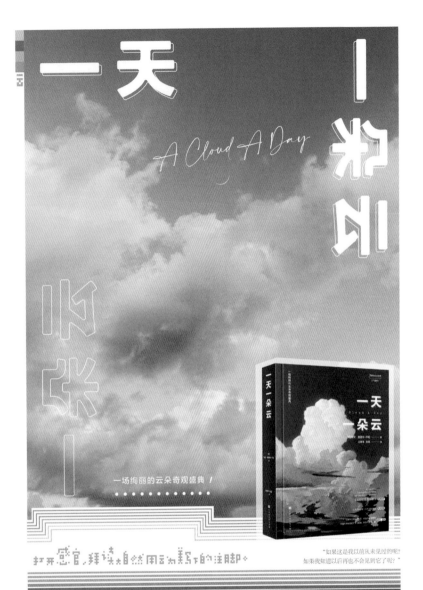

设计心语

通过充满梦幻色彩的云朵与干净灵动的
字体，将图书要表达的纯净感展现得淋
漓尽致，观感极为舒适与梦幻。

优秀奖

海报名称　《一天一朵云》

选送单位　北京时代华文书局

设 计 者　迟稳

发布时间　2022 年 1 月

设计心语

阅读是人生浓墨重彩的一笔。在阅读中
感受艺术，感受力量。

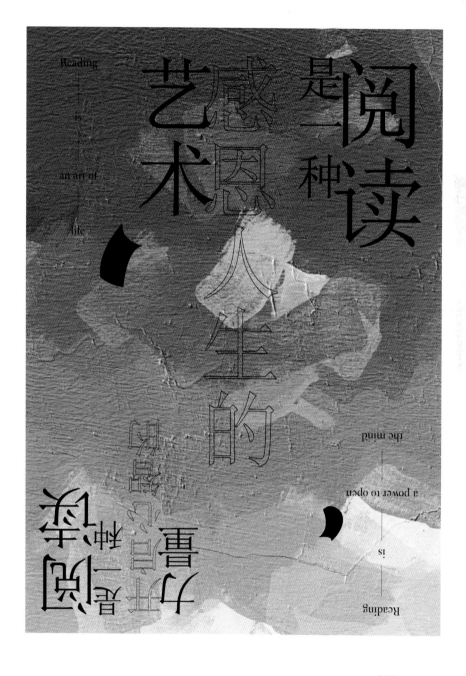

优秀奖

海报名称 阅 · 读

选送单位 北京时代华文书局

设 计 者 段文辉

发布时间 2022 年 1 月

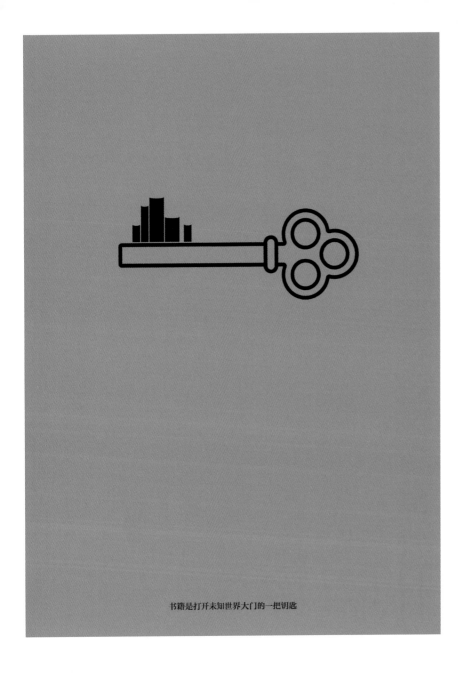

书籍是打开未知世界大门的一把钥匙

设计心语

书籍是打开未知世界大门的一把钥匙；
书籍是打开智慧大门的一把钥匙。

优秀奖

海报名称 钥匙

选送单位 北京时代华文书局

设 计 者 程慧

发布时间 2022 年 1 月

优秀奖

海报名称　走进东野圭吾的推理宇宙

选送单位　徐州市云龙区图书馆

设 计 者　王越

发布时间　2022 年 9 月

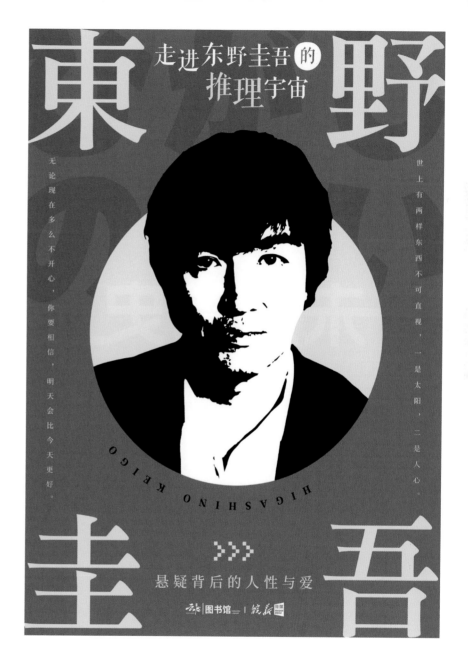

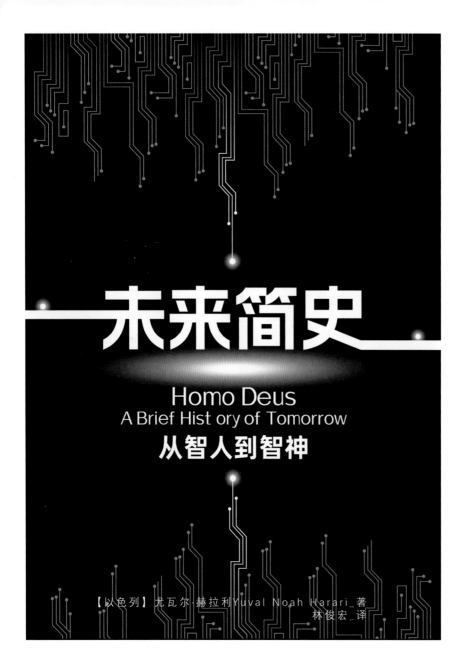

设计心语

不管未来如何，我们拥有的只有当下。

优秀奖

海报名称 　《未来简史》

选送单位 　安徽新华图书音像连锁有限

公司

设 计 者 　史兰迪

发布时间 　2022 年 12 月

优秀奖

海报名称 《元宇宙，然后呢？》

选送单位 安徽新华图书音像连锁有限公司

设 计 者 史兰迪

发布时间 2022 年 12 月

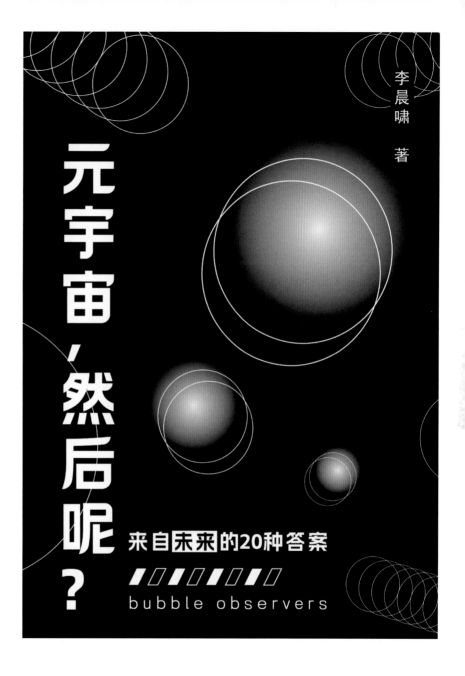

设计心语

了解自己的内心，理解自己的情绪，与
过去和解，走向未来。

蛤蟆先生
去看心理医生

Robert de Board

【英】罗伯特·戴博德_著

COUNSELLING FOR TOADS:
A PSYCHOLOGCAL ADVENTURE

优秀奖

海报名称 《蛤蟆先生去看心理医生》

选送单位 安徽新华图书音像连锁有限
公司

设 计 者 史兰迪

发布时间 2022 年 12 月

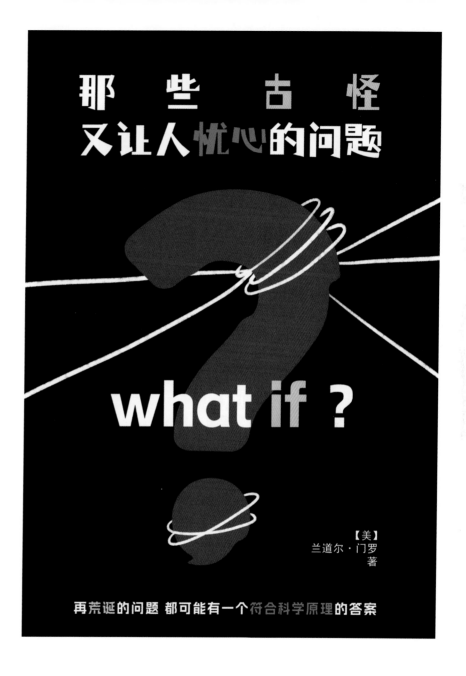

海报名称 《那些古怪又让人忧心的问题》

选送单位 安徽新华图书音像连锁有限公司

设 计 者 史兰迪

发布时间 2022 年 12 月

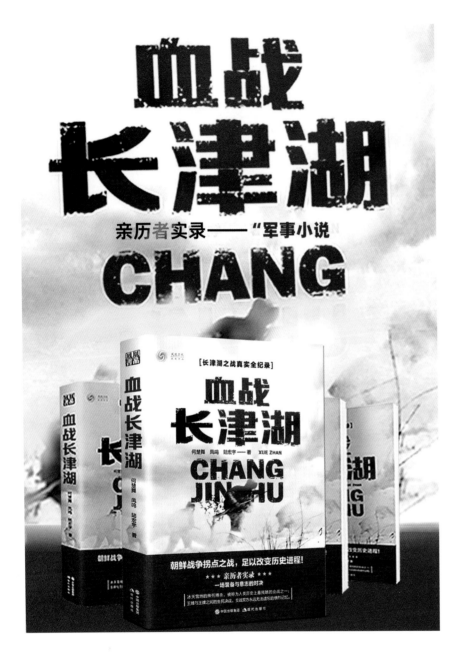

设计心语

领航中华民族复兴伟业的巍巍巨轮乘风破浪，行稳致远。

优秀奖

海报名称　《血战长津湖》

选送单位　安徽新华图书音像连锁有限公司

设 计 者　张姣姣

发布时间　2022 年 1 月

这世界有时欺软怕硬，别轻易辜负自己，你需要勇敢为自己发声。说"不"，说"我需要"，说"我不愿意"。你喜欢好天气，这世界喜欢晴朗的人。

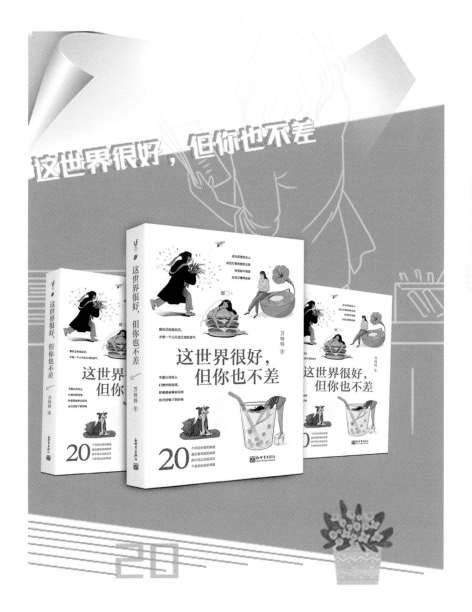

优秀奖

海报名称 《这世界很好，但你也不差》

选送单位 安徽新华图书音像连锁有限

公司

设 计 者 张姣姣

发布时间 2022 年 1 月

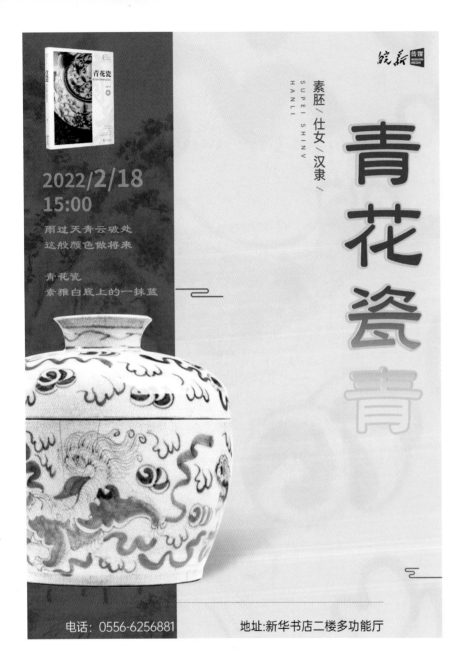

设计心语

整幅画面以深蓝与浅蓝相结合, 对应青花瓷的青色纹和白色胚, 以一件青花瓷器作为主视觉突出主题, 用隶书书写的主题文字展现青花瓷在中国历史上的变迁。

优秀奖

海报名称 青花瓷青

选送单位 安庆新华书店有限公司桐城
市分公司

设 计 者 朱晶晶

发布时间 2022 年 2 月

设计心语

本书的时代背景是明朝京城，因此主体颜色选取炽热的橙黄色，插图选用明朝宫殿和跋山涉水的远山。

优秀奖

海报名称 《两京十五日》

选送单位 亳州新华书店

设 计 者 蒋晓梅

发布时间 2022 年 2 月

不急不躁，分寸正好
不自满，知不足
小满，才是最好的人生状态

FUTURE EXPECTION

姑蘇阿焦

日有小暖 岁有小安
- - - - - - - - - - - - - - - - - - - -
写给每个当代人的生活哲思书

设计心语

海报以书法字作为主视觉，体现宁静致
远的氛围。人生无常，小满即安。世事
纷扰，过眼云烟。

优秀奖

海报名称　《人间小满》

选送单位　池州新华书店有限公司

设 计 者　杨婉琪

发布时间　2022 年 2 月

觉醒是一种通透的人生态度，柔和却不乏张力的缎面纹围绕其中，是思考时的混沌与焦灼，也是觉醒后的清透与洒脱。

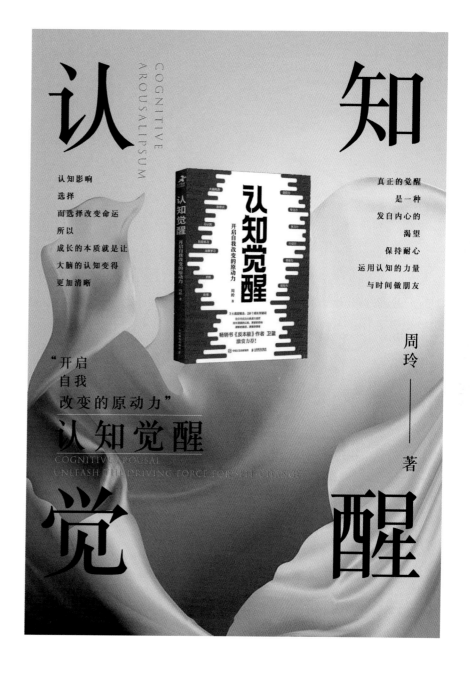

海报名称 《认知觉醒：开启自我改变的
原动力》

选送单位 池州新华书店有限公司

设 计 者 陈静宜

发布时间 2022 年 2 月

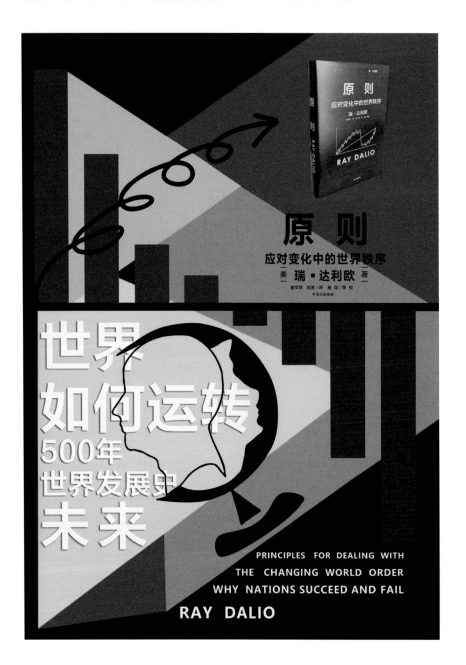

设计心语

用柱状图、变形地球仪、曲线等抽象与具象图形表达图书相关内容，探究社会和世界的运行规律和原则。

优秀奖

海报名称　《原则：应对变化中的世界
　　　　　秩序》宣传海报

选送单位　池州新华书店有限公司

设 计 者　马洁

发布时间　2022 年 2 月

设计心语

中国红代表着欣欣向荣，吹响的号角告
知世界中国已然崛起，天坛、华表与和
平鸽寓意中华民族社稷永固，源远流长。

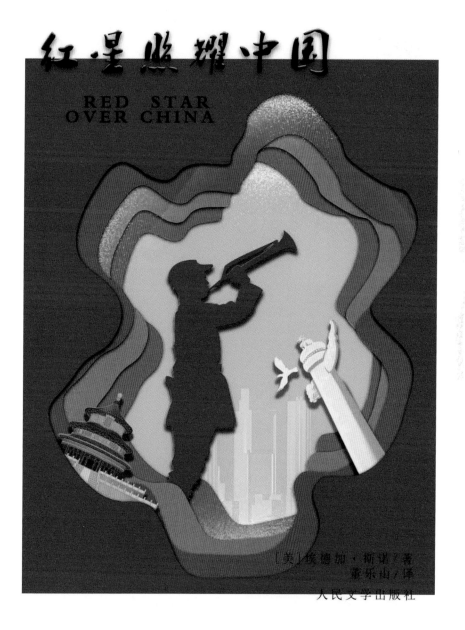

优秀奖

海报名称 《红星照耀中国》

选送单位 合肥新华书店有限公司肥东分
公司

设 计 者 孙靖如

发布时间 2022 年 2 月

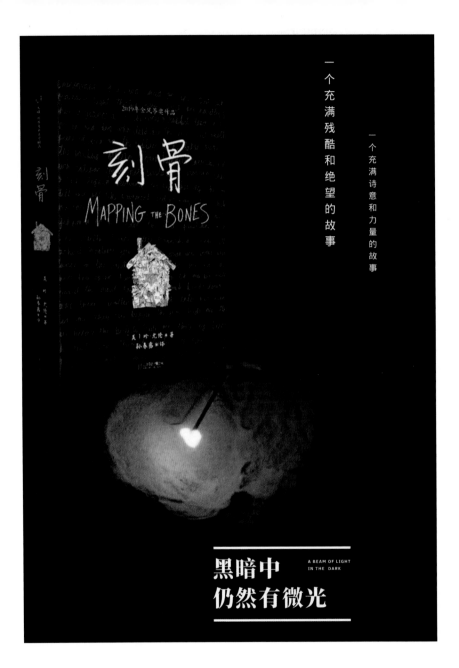

设计心语

黑暗中的光亮，呈现出"二战"期间纳粹屠杀犹太人的恐怖氛围，以及人们对黑暗无边生活中一丝丝希望的追求。

优秀奖

海报名称　《刻骨》

选送单位　淮南图书城

设 计 者　顾海萍

发布时间　2022 年 2 月

醒目的字体加上粗犷有力的笔画，结合
书中的人物特点，透露着每个角色截然
不同的命运。

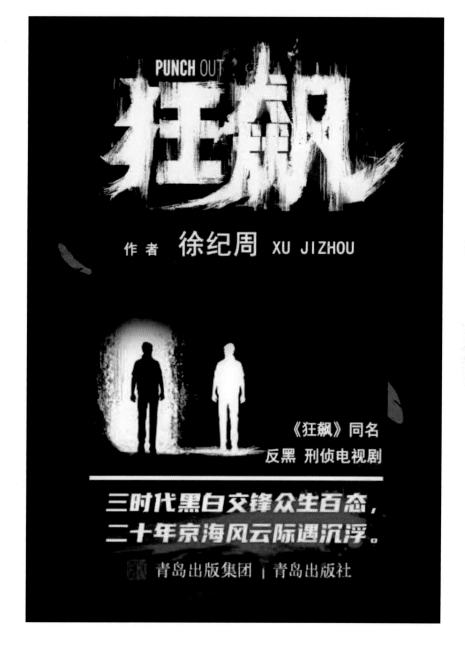

优秀奖

海报名称　《狂飙》

选送单位　淮南图书城

设 计 者　芦敏

发布时间　2022 年 2 月

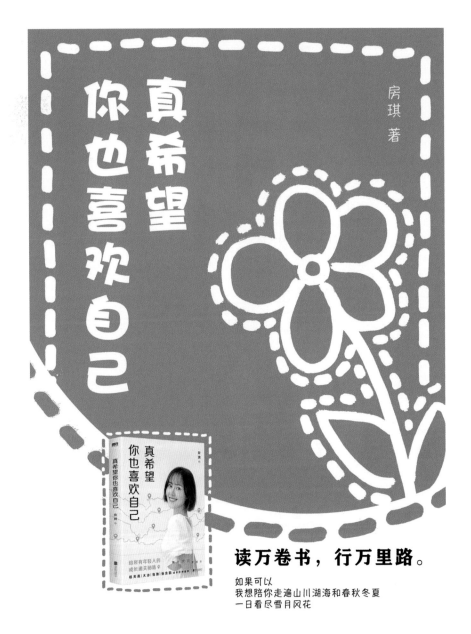

设计心语

我们生来就是美丽的花朵，或许终其一生都没办法做这个世界的主角，但不妨碍我们可以做自己的主角。

读万卷书，行万里路。

如果可以
我想陪你走遍山川湖海和春秋冬夏
一日看尽雪月风花

优秀奖

海报名称　《真希望你也喜欢自己》

选送单位　芜湖新华书店有限公司

设 计 者　柯榕桥

发布时间　2022 年 2 月

设计心语

海报以飞机舷窗为主视觉，搭上飞机，
用漫游的姿态，开启一段新的旅程！

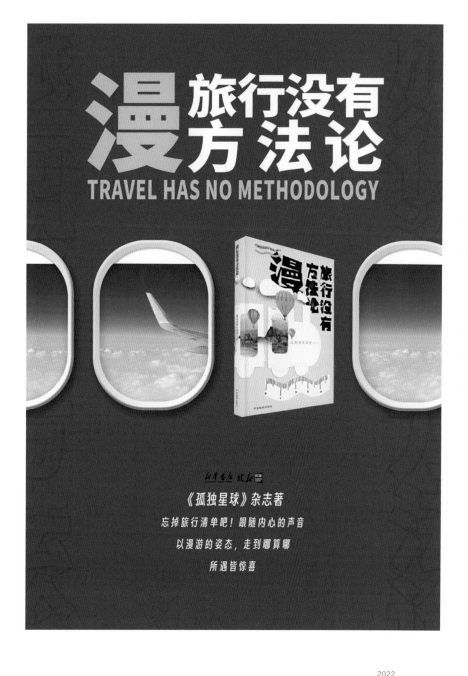

优秀奖

海报名称 《旅行没有方法论·漫》

选送单位 芜湖新华书店有限公司

设 计 者 何瑶瑶

发布时间 2022 年 2 月

后记

汪耀华

2022 年 5 月 11 日，上海市书刊发行行业协会、江苏省出版物发行业协会、浙江省出版物发行行业协会、安徽省出版协会（以下简称"四地协会"）最美书海报——2022 长三角书业海报（第 4 季）评选会在安徽合肥举行。四地协会各自推荐了 60 幅共 240 幅海报入围本次评选。

2022 年度长三角四地协会最美书海报（第 4 季）联合征集共计收到 1163 幅。其中，上海收到 737 幅、江苏收到 199 幅、浙江收到 95 幅、安徽收到 132 幅。

安徽省出版协会常务副秘书长王晓光主持评审工作。陆弦（上海教育出版社美编）、傅惟本（上海人民出版社美编）、李璐（江苏少年儿童出版社美编）、曲闵民（江苏凤凰美术出版社美编）、孙菁（浙江科学技术出版社美编）、薛蔚（浙江摄影出版社美编）、季红跃（安徽少年儿童出版社原艺术总监）、尹晨（黄山书社美编）八位评委参加了本次评审，整个评选工作历时 4 个小时，经过多轮筛选，在充分显示公开、公正、公平原则的基础上，依次从 240 幅海报中评选出一等奖 10 幅、二等奖 20 幅、三等奖 30 幅、优秀奖 140 幅。

安徽省出版协会副理事长兼秘书长莫国富，安徽省出版协会副理事长、安徽省出版协会出版物发行工作委员会主任委员、安徽新华发行集团党委委员、安徽新华传媒股份有限公司总经理张克文，原安徽省书刊发行协会常务副主席王焕然，安徽省出版协会副秘书长张勇等在评审期间与评委、四地协会秘书处工作人员等进行了交流，并介绍了安徽"好山

好水好人"的人文历史。

　　获奖的海报经过设计者的确认，因版权等因素，减少了 4 幅优秀奖，196 幅获奖作品收入《最美书海报——2022 长三角书业海报评选获奖作品集》出版。

　　2022 年，长三角四地协会相关合作事宜受困于疫情而难以展开，原拟在合肥举行的《最美书海报——2021 长三角书业海报评选获奖作品集》首发暨展览也因疫情而取消。江苏省出版物发行业协会进行了换届改选，安徽省书刊发行协会改为安徽省出版协会出版物发行工作委员会，虽然机构人员发生了变化，但对于书海报的重视和推进依旧如常，感谢江苏省出版物发行业协会原副理事长兼秘书长亓越、安徽省出版协会出版物发行工作委员会常务副主席王焕然对最美书海报——长三角书业海报评选工作的鼎力支持，期待长三角四地协会继续协力推进包括最美书海报——长三角书业海报评选在内的相关合作。

　　感谢安徽省出版协会副理事长、安徽省出版协会出版物发行工作委员会主任委员、安徽新华发行集团党委委员、安徽新华传媒股份有限公司总经理张克文赐序。

<div align="right">2023 年 6 月 28 日于上海</div>

索引

2022
长三角书业海报评选
获奖作品集

优秀奖（136 名）

上海故事，上海酉豊文化传媒有限公司，钱涛，62

《戴珍珠耳环的少女》，上海译文出版社，柴昊洲，63

咖啡文化，上海新华传媒连锁有限公司，金文杰，64

你好百新，上海百新文化用品有限公司，吴瑶瑶，65

生活碎片的缺失部分，上海新华传媒连锁有限公司，金文杰，66

父爱如山，上海新华传媒连锁有限公司，吴瑛，67

书香满月，上海图书有限公司，刘翔宇，68

大暑不可避，上海钟书实业有限公司，王富浩，69

美好书店节，上海元真文化传媒有限公司，井仲旭，70

2022 华东地区"香港学生聚会"活动海报，建投书店投资有限公司，周朝辉，71

人生一串，读者（上海）文化创意有限公司，张越，72

一半是火焰，一半是海水，读者（上海）文化创意有限公司，张越，73

赵老师的阅读书房之《不老泉》，上海悦悦图书有限公司，张孝笑，74

阅路知味　时光厚情，上海惜福文化传播有限公司，余悦　郑宇鹏，75

喜迎二十大　书香满申城，上海出版印刷高等专科学校，孙明参，76

一个乡村男人被忽视的一生，上海文艺出版社，钱祯，77

行动之书，上海文艺出版社，钱祯，78

《非必要清单》宣传海报（二），东方出版中心，钟颖，79

上海加油，致敬逆行英雄，上海新华传媒连锁有限公司，金文杰，80

读书是最对得起付出的一件事，上海图书有限公司，刘翔宇，81

啡尝上海·不负热爱，上海图书有限公司，刘翔宇，82

"艺术欣赏的审美视角"讲座暨签售会，上海图书有限公司，刘翔宇，83

张爱玲的晚期风格，上海图书有限公司，刘翔宇，84

千日之喜，上海世纪朵云文化发展有限公司，宋立，85

图书在版编目（CIP）数据

最美书海报. 2022长三角书业海报评选获奖作品集 /
汪耀华等主编. — 上海：上海教育出版社，2023.9
ISBN 978-7-5720-2202-9

Ⅰ.①最… Ⅱ.①汪… Ⅲ.①图书 – 宣传画 – 作品集
– 中国 – 现代 Ⅳ.①J228.1

中国国家版本馆CIP数据核字(2023)第156022号

责任编辑　陆　弦　孔令会
书籍设计　金一哲

最美书海报：2022长三角书业海报评选获奖作品集
汪耀华　许大华　朱晓蔚　王晓光　主编

出版发行　上海教育出版社有限公司
官　　网　www.seph.com.cn
地　　址　上海市闵行区号景路159弄C座
邮　　编　201101
印　　刷　上海盛通时代印刷有限公司
开　　本　889×1194　1/20
印　　张　10$\frac{4}{5}$　插页 4
字　　数　184 千字
版　　次　2023年9月第1版
印　　次　2023年9月第1次印刷
书　　号　ISBN 978-7-5720-2202-9/J·0086
定　　价　198.00 元

如发现质量问题，读者可向本社调换　电话：021-64373213